陈履生画集

⊙ 陈履生 绘 　⊙ 江西美术出版社

图书在版编目(CIP)数据

陈履生画集／陈履生绘．—南昌：江西美术出版社，
2008.5
ISBN 978-7-80749-485-0

Ⅰ.陈…　　Ⅱ.陈…　　Ⅲ.中国画－作品集－中国－
现代　　Ⅳ.J222.7

中国版本图书馆 CIP 数据核字(2008)第 060267 号

策　　　划：傅廷煦
责任编辑：王大军
　　　　　陈　东

陈履生画集

绘者	陈履生
出版	江西美术出版社
发行	江西美术出版社
社址	南昌市子安路 66 号
网址	http://www.jxfinearts.com
经销	全国新华书店
印刷	北京翔利印刷有限公司
版次	2008 年 5 月第 1 版
印次	2008 年 5 月第 1 次印刷
开本	889 毫米 × 1194 毫米　1/16
印张	6.5
ISBN	978-7-80749-485-0
定价	60.00 元

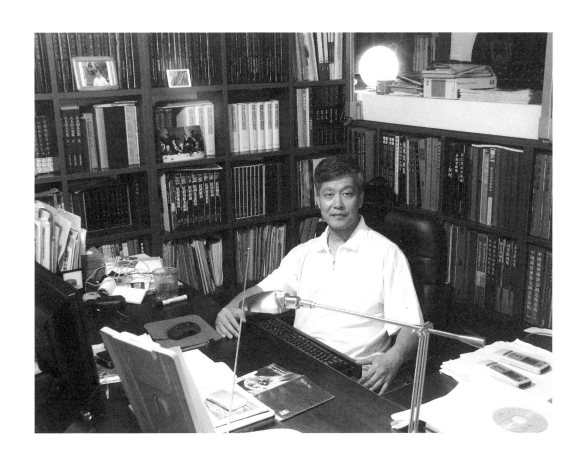

陈履生简历

　　陈履生，1956年生于江苏扬中市。1982年毕业于南京艺术学院美术系，获学士学位，同时考入该院美术历史及理论专业研究生，1985年毕业，获硕士学位。在校学习期间两次获得刘海粟奖学金。1985年分配到人民美术出版社，2002年调入中国画研究院，任研究部主任。2004年调中国美术馆。30年来潜心研究美术历史及理论，并从事美术批评、美术创作。获中央美院首届张安治教授美术史论奖学基金，获北京市文联2001年文艺评论二等奖，获文艺报2005年年度理论创新奖，获第十六届中国新闻奖报纸副刊作品复评暨2005全国报纸副刊作品年赛银奖，获文化部2006年优秀专家称号。出版著作（包括编著）30余种，其中有《新中国美术图史1949－1966》、《以"艺术"的名义》等；发表各种论文百余篇。先后多次在国内外举办个人画展，出版有个人画集3种。建有私人博物馆：油灯博物馆。现为中国美术馆研究员、学术一部主任、《中国美术馆》月刊常务副主编，《当代中国画》月刊主编、《北京美术家》主编。兼任南京艺术学院、深圳大学艺术学院、吉首大学客座教授。中国美术家协会会员，中国美术家协会理论委员会委员，中国汉画学会副会长，北京美术家协会理事、理论委员会常务副主任兼秘书长，中国艺术视窗网总监。

目录

淡泊之风、清静之意

——陈履生作品小析

范迪安（中国美术馆馆长）

　　陈履生君是一位在艺术史研究、当代美术与文化评论方面的多面手。许多年来，他敏于观察，勤于思考，撰写了大量直逼艺术现实与文化动态的文章。作为他的同事，我每每为他在比较繁忙的管理工作之余笔耕不辍写出大量文章而感佩。此外，他同时还能保持作为画家的身份在中国画创作上坚持用力，不断拿出新作，更是让人感慨不已。上苍给予每个人等量的时间，陈履生君却能将时间掰开使用，双管齐下，著文作画都有成果，其间所费心力难以想见。有意味的是，他在作理论思考时，颇有集宏观与微察的大视野，而在作画时，则集中于以梅花为主题的自然生命。在一幅幅别致的构图中，敷以疏笔淡墨，把梅花这个中国绘画的经典题材做了个性文章，画出了它们不落凡俗、淡泊独居的君子风仪，为当代的梅花谱又增添了新的风采。在他一张一弛的学问空间里，在他体察自然生命的细腻情感中，梅花成为一种精神的载体和心灵的寄托。

我的书画之源

陈履生

世上每一个人都有自己的生活方式和生活经历。就其专业而言，即使是同一个专业，每一个人也有各不相同的学习过程。可能现代文明的发展会缩小彼此的差距，但在没有享受到现代文明孕育的人那里，他的成长道路也许就有许多独到的地方。我在学习美术理论之前先学画，学画之前先学书。虽然，所谓的"书画同源"古已有之，但那时候我什么也不知道。因为我并没有生于书画之家，也就没有值得称道的家学可言。在那只有二十余万人口的江洲小岛上，县城仅是方圆不足一公里的小镇。从小体会到并留在记忆中的确实是一种民风淳朴的感觉。这里四面环江，封闭的地域特点造就了独特的民俗风情和地方文化。这个叫做扬中县的小岛，在上世纪50年代只有一个能够反映一点现代文明的照相馆，那是自然光的摄影室，如今恐怕要到摄影史的图片中才能目睹。和农民种地一样，这种运用天光的照相馆也是靠天吃饭。我就出生在这个照相馆里。比下有余，孩童时期我曾为之自豪。家父读书不多，大概也就是那么几年的私塾，但却知书达理，深晓读书的重要，而且特别重视字的好坏。那时候每逢有纪念照片上要写字，家父总是请刻字店的师傅写，当然刻字店的师傅也就是当地字写得最好的人了。后来，当我上学以后，父亲就特别注意我与几个兄弟的字写得如何，他一直希望如果有一个儿子能写得一手好字，那以后就不需要再求人了。出于这样的目的，父亲首先要我练习美术字，什么仿宋、老宋、黑体之类，横平竖直可以用尺子比划。可能现在很少听说习字先从美术字起家的，稍懂一点的都知从颜、柳正楷入手，或进一个书法班随老师学习。记得学习美术字不几天我已兴趣索然，辜负了父亲的希望。实际上，我那时还很小，既没有生活的经历，也根本理解不了父亲的用意。等到文革发生，周围的一切都发生了意想不到变化，失落感使得我似乎还没有到应该

考虑前程的年龄，就已经开始思考自己未来的路向。像我这样长辈们几乎无一没有政治问题的后代，看来只能靠手艺吃饭了。家乡一句俗语，"荒年饿不死手艺人"，也许给予了我初始的启发。我开始练习毛笔字。因为很多地点很多场合有用，而且非常革命。那个年月几乎所有的古人法书碑帖，都成了封资修的货色，民间所藏大都化为灰烬，所以，习字也不容易。市上仅有一二种大概是政历清白的革命书法家所写的毛泽东诗词字帖，不要说现在看，就是当时也能看出水平一般。所以，我一直渴望得到一本古人的字帖。特别是当我已经到了习字入迷的境界时更是如此。有一次，和几位同有书法爱好的同学无意在学校图书馆尘封的角落里发现有几本破四旧中漏网的古人字帖，眼前顿觉一亮。当时虽然没有言语，却一直耿耿于怀。听人们口头上常说偷书不为偷，况且那年月似乎人们也不需要书，好像也想不到去偷书。可是，为了书法，我要，我的两位同学也要。于是我们策划了偷书计划。如果光凭我，打死我也不敢，但因为同行者之中有同学的父亲执掌着革委会军政大权，所以，我一点儿也不害怕。实际上，我的那位同学学习成绩每门都不及格，更谈不上练习书法。我知道这一切都是为了我。因此，我一直都在内心感谢我的这位同学。等到我们一行三人从气窗上爬进还不到现在中学一间教室大的学校图书馆时，还没有犯事，已被捉拿归案。多亏有那后台坚硬的同学为依托，否则，我将不堪设想，定什么样的罪也不为过。事实上我们就好像什么事也没有发生。此事除当事人以外谁也不知道。此后我们再也不敢有如此的作为了。但却增强了我练习书法的决心。后来，从一个朋友那儿借到一本不知谁写的新魏体毛泽东诗词，可以说是如获至宝。新魏体是当时最流行的一种字体。于是，我以极其细致的功夫用双钩法描摹一遍，其摹本和原稿几乎完全一致，连我的书法老师

也大为感叹。我用此摹本习字几年，直到后来市面上有了颜真卿的字帖，此时大概已经到了20世纪70年代的中期。

以上是我十几年前写的一篇名为《学书忆往》的文章，这就是我在学画之前的一段经历。我从小就喜欢写写画画，曾经临摹过被单上图案中的双猫，挂在自己的房间内，博得了亲友的赞誉，自己也很得意。我一直记得那双猫的炯炯眼神，也一直记得被单图案上的天安门形象。那时候中学的语文课主要是写大字报、小评论的教育，今天批这个，明天又批那个，想想也是挺好玩的。课程中还有农业基础课，教拖拉机的原理以及怎样开拖拉机，也教猪的生长过程与如何养猪。一次在上"农基课"时，我非但没有好好听，而且还在书上画画，被任课的杨老师看到了，他非常严肃地批评了我，并认真地给我讲书是如何印制的，从印刷、排字、编书这些书的印制过程，讲到纸的生产，直到纸的原料稻草是如何从种子下地开始的过程，听完之后，真觉得"页页皆辛苦"，所以，在书上瞎画是对不起工人、农民的汗水的。老师很高明，他不批评我没有听他的讲课，而是批评我在书上画画。实际上，我的这位老师也不会养猪，如果论养猪的技术，那他还得拜我的大舅、二舅为师，那可是真正的养猪高手。但是，这位老师曾经帮助我在小学毕业停学一年后得以复学，所以，至今我都感激他。

在当时，同学之中能够写写画画也有高人一等的感觉，因为学校的各种报栏都是吸引眼球的重要场所，而我在这个舞台上常常是主角。这时候我也体会到政策的宽大，举贤也不避疏，出身好坏或者是家庭有没有问题被忽略不论。等到高中毕业，虽然有工农兵上大学，可是我连做梦都没有想过，起码的自知之明让我摆正了位置，像我这样家庭出身的人，提都甭提，该干嘛干嘛。实际上，家庭出身也没有什么大不了的问题，因为爷爷在抗

日的时候当过两面派的乡长，既替国民党收过税，也替共产党征过粮，所以，我的父亲就被他的徒弟弄成了一个天生的"保长"，"保长"前面还有一个"伪"字，这一个字是最要命的。真的"乡长"没有什么事，子虚乌有的"保长"却让我们一家难过了十几年。

对我来说，当兵是第一志愿，我想作为"可以教育好的子女"得到这样一个机会，但未能如愿。我们家兄弟四个，就我身强体壮，保卫珍宝岛一定没有问题，所以，我是真心想当兵。保卫祖国当然是职责，而更重要的是想混一张写有"光荣军属"的纸贴在门上，这一张纸在当时和剑拔弩张的门神一样百无禁忌。后来，虽然钻了一个政策的空子没有下乡，但是，没有工作只好闲着。眼看四周只有写写画画才能有点前途，因此，从这时候开始正二八经学画。

说学画，也不像现在的孩子进什么班，只是每天泡在文化馆里，混个脸熟，帮忙画一点宣传牌子上面的漫画，批林批孔。后来作为文化馆里的临时工，带着宣传牌子到各个公社去办巡回展览。这一段时间还参加各种应付展览的创作学习班，渐渐掌握了一些造型的技能。

进了工厂以后，曾经在厂房顶上写过一个字有几人高的大幅标语，也为厂里的先进工作者画像。一次，在全县的"工业学大庆"会议上，当我在画速写的时候，被台上的革委会主任看到了，他走下台来把我的速写本给没收了。我就是这样利用各种机会画速写，通过速写提高造型和表现的技能。想想也是挺惨的，画了几年的画，也没有画过石膏像，因为这个小岛上根本就没有石膏像，连那个时代已经出现的鲁迅等英雄人物形象的石膏像也没有，更不要说大卫和拉奥孔了。后来，县里玉雕厂来了两位东北来进修的老师，其中一位于文革前毕业于鲁迅美术学院，是学雕塑的，为了革命工作的需要转学玉雕。这位老师很用功，从市场上买来杀好的鸡，在招待所

里研究鸡的结构，画鸡的骨骼，有点学院派的味道。我不仅请他指导我的画，而且还请他为我做了一个等大的头像，并翻成了石膏像。以后我通过不断画这个石膏像而掌握了素描的三大面五大调子，一直到上大学我前只画过自己的石膏像，没有画过别的石膏像。

1978年，我靠这一点素描基本功考上了南京艺术学院。大学一年级的假期，我还回到原来任职的电子仪器厂，为厂大礼堂画了一幅巨幅的华主席像。可以想象，我的这些早期作品早就不在了。这就是我上大学前的学画经历。

沈鹏先生有一本《三余诗草》，他借鉴古人所谓的"岁之余、日之余、时之余"，而追求一种"三余"精神，因此，我把他的诗词看成是"政之余、编之余、书之余"。自古名诗和名诗人都处于"三余"的状态，欧阳修的"马上、枕上、厕上"即如此。实际上，每个人都有自己的"三余"，这里，我不想就我的画来凑另一个版本的"三余"，但要说明的是这本画集中的画都是"文之余"的结果。这里的"文之余"，则关系到我的"文"的情况。粉碎"四人帮"之后，可以考大学了，就我的基础和兴趣爱好，所想报考的第一是油画，第二是国画。可是，南京艺术学院刚恢复高考后招生中的这两个专业只有各10人，掂量掂量自己，还是来个稳的，因此，我报考了招生人数最多（19人）的也是被认为最不好的一个专业——工艺图案。这个专业实际上就是染织专业，好像和我刚学画的时候临摹被单上的双猫图案有一点缘分。

在开学典礼上，副院长谢海燕教授给我们作报告，他的一番讲话一直让我难以忘怀。他说，现在美术史论的研究很薄弱，从事这方面工作的人很少，当时全国不足百人，所以，有了敦煌在中国、研究在国外的说法。后来，我一直思考这个话题。二年级的时候，我的古典文学考试偶然得了一个年级第一，这给我以自信，而我也确实喜欢文学和美术史论，当

时就在看黑格尔的《美学》。因此，我决定将今后发展的方向转到美术史论方面来。这一想法得到了温肇桐教授的鼓励，他曾给我以早期的业余指导，更加强了我学习美术史论的决心。第一次见到温肇桐教授是入学报到的第一天，在南艺的招待所里。非常凑巧的是，送我来南京的兄长被招待所安排和温教授住一个房间，当兄长给我引见的时候，眼前的这位教授极其普通，也就是说根本没有我想象中的教授的派头。到了三年级的时候，在温教授的指导下，我写了一篇研究刘海粟校长题画诗的文章，虽然这篇文章现在看来有些幼稚，但是，在当时却是第一篇研究刘海粟校长题画诗的文章。当这篇文章在学报发表之后，不仅成为南艺历史上第一个学生发表文章的人，而且刘海粟校长在看到之后，还特别让系办公室主任通知我到西康路省委招待所去见他。当时的情景至今历历在目，这里所要说的就是这一切都给我学习美术史论鼓励。

在这本科的四年里，我和同学们一直上着各种绘画的基础课、创作课、专业课，但是，在毕业前我却参加了美术史论专业研究生的考试，而且非常幸运地成为刘汝醴、温肇桐、林树中教授的研究生，从此也就进入到美术历史及理论专业的行列。1985年毕业后，我被分配到人民美术出版社工作，基本上是从事古典美术方面的编辑工作，一干就是17年。久而久之，就混到了一个美术理论家或批评家的称号，一般的朋友也就不知道我的绘画经历和现在的绘画状况。到2002年3月，得中国画研究院刘勃舒院长的赏识，我调到了中国画研究院工作，又重新回到了画画的队伍，尽管此前的十余年我根本没有间断过画画。现在，我仍然还是以研究工作为主，仍然坚持《美术报》专栏的写作，所以说这些画是"文之余"的产物。2004年12月，我又转到中国美术馆工作，公务日多，想画而不得闲，然想画之想，日甚一日矣。

梅

丁亥画时有今古图
136cm × 68cm　2007 年

纷纷卉木凋零早 独有江梅冬更好 大冬嚴禁風令令
印沙影更疑霜庭近冰刀當金太守今黃甑名重單兒
甎之亞酒醒目豔後目題錄之待練致不畫半開盛吐
醒飄上落皆有陰玲瓏筱鏤瑩玉蔦棟開疊屏慶昨木慮
摸畢鼓生命世間畫手多凡流惟敕徐君筆最俊不似逢
何患石扁舟叶杏橫題徐太守梅花圖丁亥夏月江河履生寫

纷纷卉木凋零早
132cm × 66cm　2007 年

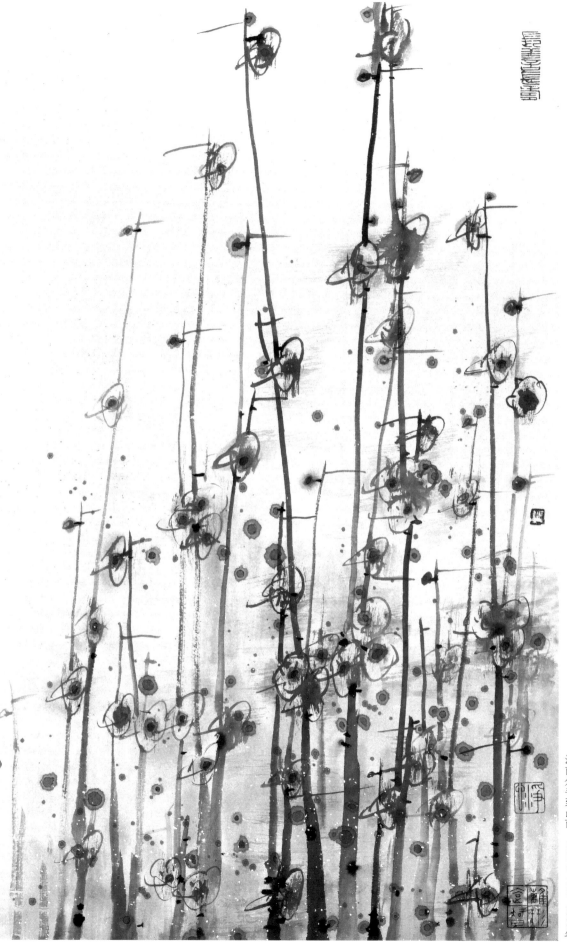

江南分手到山西　66cm×44cm　2008年

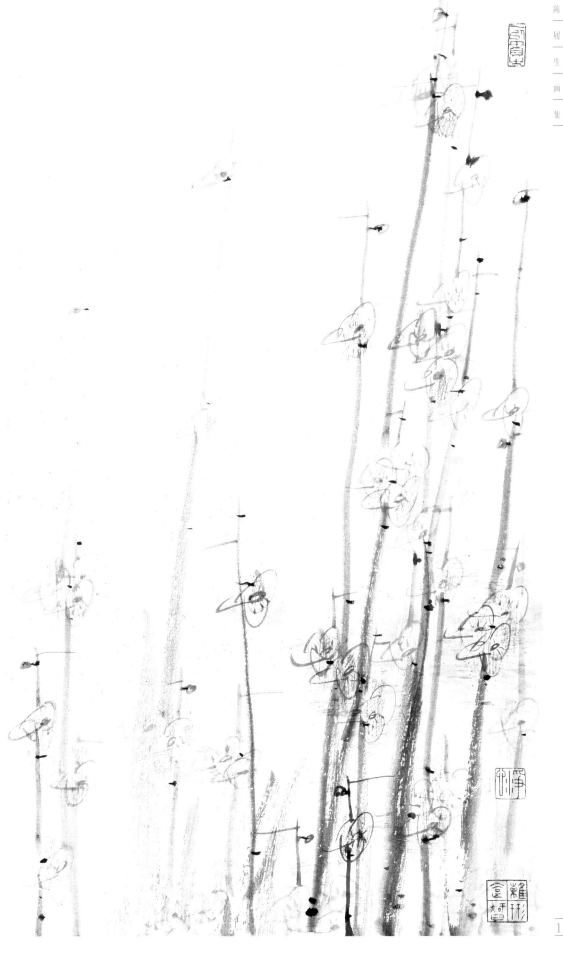

临窗喜见横斜影

临窗喜见横斜影，欲画先生翰墨香　戊子春月江湘陈展生

66cm×44cm　2008年

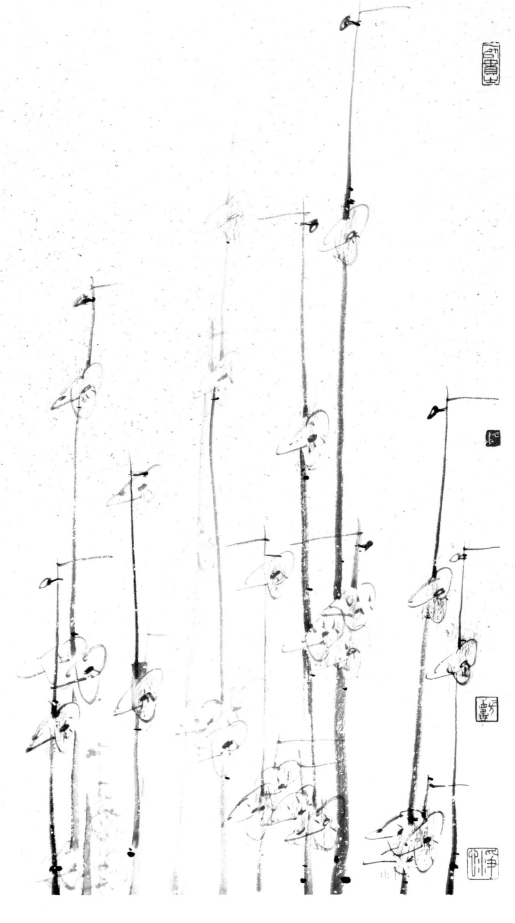

覺春迴獨坐溪邊石煙雲滿綠苔元迴賢題梅戊子江洲履生寫

天臺吳架閣京下壙尋梅倚杖月中立思君江上來夜深憔雪落香動

天台吴架阁　66cm × 44cm　2008年

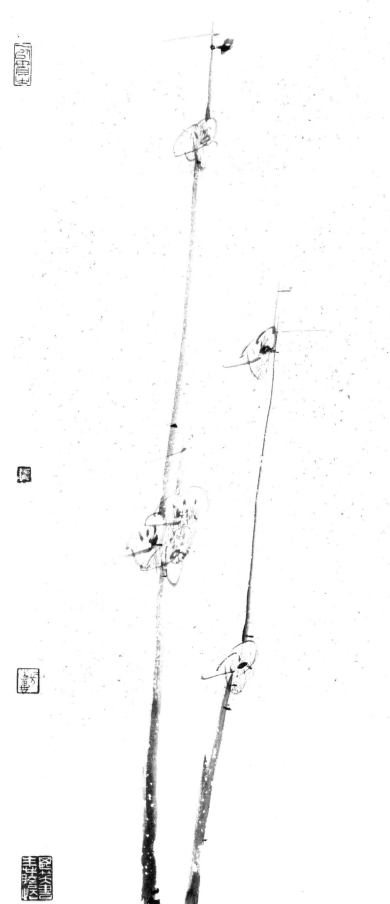

前人論畫梅貴稀不貴繁貴瘦不貴肥貴老不貴嫩貴含不貴開余意梅得前三者而不寫老幹之曲折得新枝直挺之韻承成另番景象至於花之開與含無關緊要微有此些畫廁則自成意趣耳戊子春月江洲履生寫於京城菱馨園

戊子画梅　66cm × 44cm　2008年

君今幽兴何所寄……

烟水前江献丹梯庾云寒久潯枫渡泊光刷竹率婆夜月滟滓渌春风

彩笔分北朱如毛凡思春城鉀光尢未烬潇蘋画诗江州展生

君今幽兴何所寄
132cm × 66cm　2007 年

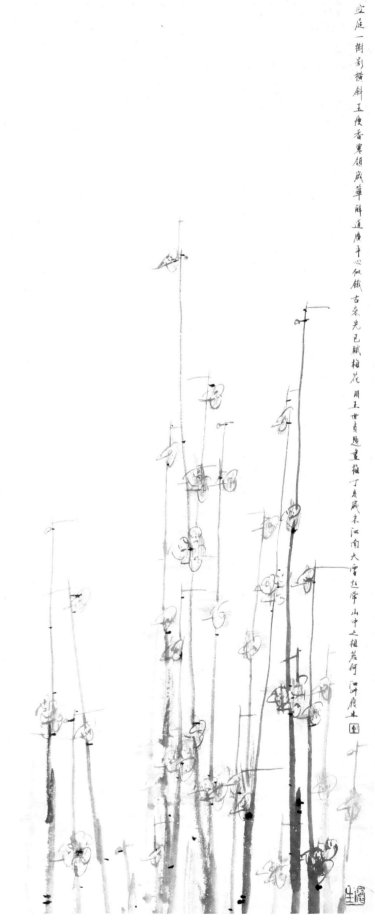

空庭一樹影橫斜 玉瘦香寒頷歲華 解道廣平心似鐵 古來先已賦梅花 明王世貞題畫梅 丁亥歲末江南大雪 於常山中之相若何 江邨履生 製

空亭一树影横斜
132cm × 66cm　2008年

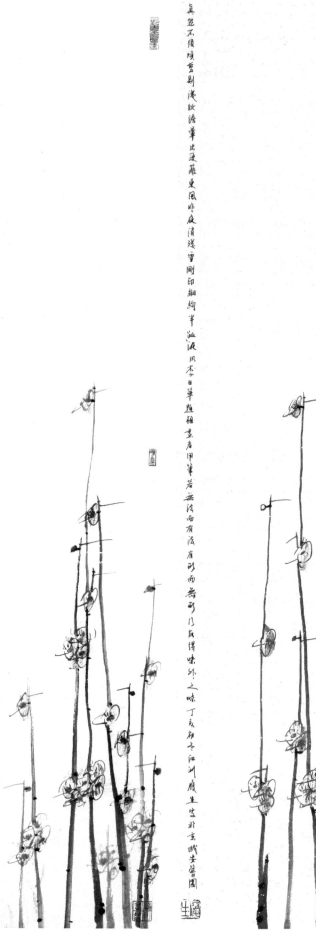

真态不须烦剪剔淡妆浓淡单出庶帘东风昨夜清浅雪印翻绮半汕泚从不今日笔题梅画者用笔若无法而有法有形而无形几能得味外之味丁亥初夕江州履生写於京城之安懋园

雪裹孤踪本费寻不妨疏瘦一毫瘦竹枝车作道真挥帧月何妨烛醒心两者日笔题梅花丁亥初夕江州履生寓於京城之安懋园录所

[左图]雪里孤踪本费寻
138cm × 33cm　2007年

[右图]真态不须烦剪剔
132cm × 32cm　2007年

[左图]会稽老王拙且工
132cm × 33cm　2007年

[右图]桔楼夜寒银漏湿
138cm × 33cm　2007年

老树纵横出气恼一枝遥又亚桥青西溯湖上微蓬看一夜吹香漏六桥元欧阳玄题所贵操倘丈夫工作遣思高笔的自宋赴城神漆合篁有意计之所不及病生习江

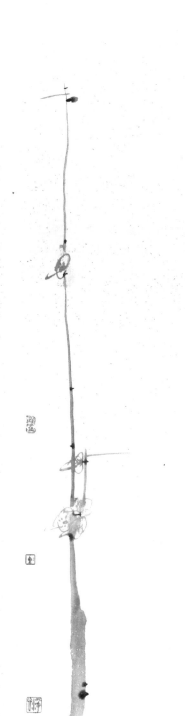

山泽臞信面目真见梅往见先人屋课月克斯肄掷笔金玉堂同一春元欧阳玄题立梅图丁亥冬月雪後不日即消湘也被笛寒氣以押梅花宕实陵晋江河顾来寓於京城

满溪明月影扶疏咸在给屋坚雪膺庭庭畫围墨浣得孤山翻海洲西湖元王傳监華克基梅丁亥之秋後江河履生题於京城

[左图]老树纵横出气条
132cm × 33cm　2007 年
[右图]满溪明月影扶疏
132cm × 33cm　2007 年

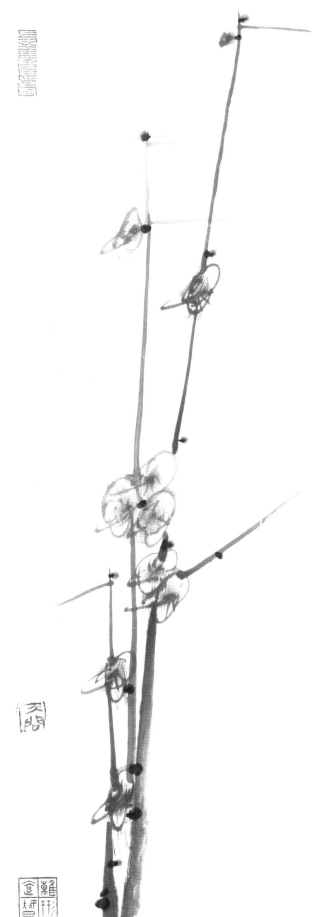

烟锁空讲晓未开　69cm×46cm　2006年

烟锁空江晚未开暗中顾影自博才岁寒标格不可施消息已从天上来以闲妻题墨疏评山形树态受天地之生气而成墨浑笔痕托心腕之灵气以出则气之在是亦势之在气以附势以御气势可见而气不可见故得势必先培养其气气既流畅则势自合拍气顺势原是一气而附罐熟出之有自在流行之致迴疏径复之宜不屑以求工故甚而自合以从真挺迴丙戌江洲将生写於京城

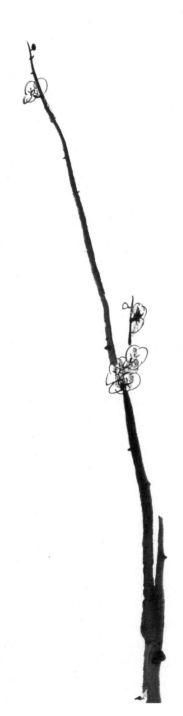

粉墙低梅花照眼，低照舊闻味露痕輕掠蕊淨況鉛華無限佳麗去年勝賞曾瓶得冰盤同照喜更可惜雪中高樹香篆叢素瘦今年剪花最匀相逢似有恨低悉悴吟望友青苔上

痕香飛墮相時見翠圓苕酒人正在空江煙浪里但夢遶一枝蕭灑黃昏斜照水宗同那房花礼

癸未歲末江河居生堊於京城喜迁門畔

古人云作畫須先立意若先不引立意而遽爾下筆則與無主宰手心相錯斷無是敗夫嘉眉筆之秀也先主其意而後落筆所讀意在筆先世筆意自奇況庸在品格取韻而已丁亥和夏江河居生記

集思前言書道纸在巧妙二庄拟剥直率而無化境其畫道亲熙若無巧妙示無趣味可言熙巧秋何来几讀書必詩文遍養生巧其妙不可言所人畫境畜如春雲灑濱水行地者品自熙代笈真筆意有成方所圖之妙傳神教畫之巧妙又合自熙以為上品畫之亏關季用筆欲巧認互用巧剥窯壑瑞剌渾古合而参之陸筆自姿亦似潤兩之病江河居生記

粉墙低梅花照眼
138cm × 69cm 2003年

梦里清江醉墨香

梦里清江醉墨香
136cm × 68cm 2008年

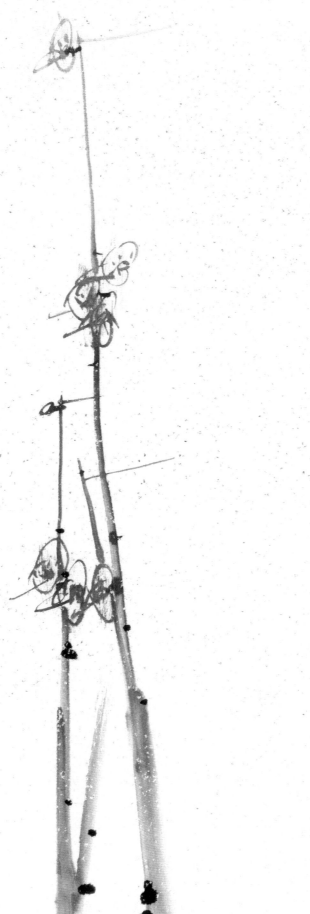

舊時月色有誰歌攲翻玉郎聲巳斷惆悵東風萬詞筆南枝香少北枝多元楊雄植題真梅江州履生寫

旧时月色有谁歌

66cm×44cm 2007年

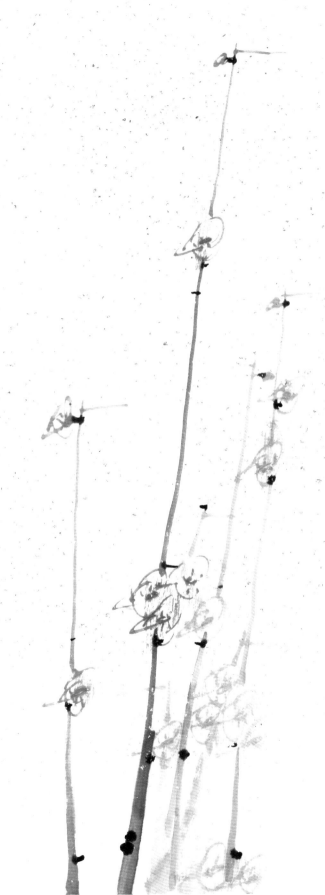

旧时月色有随歌

66cm × 44cm　2007 年

每爱横枝醉里看 腾林风雪浩漫漫 没奈数声残笛知何处 吹落空江片月寒 朋陵辉墨梅诗

写画要得其机神 如弓箭之离弦 其势不可遏也 不可测也 亦莫求之 江洲履生重写於京城

每爱横枝醉里看　66cm×44cm　2006年

前人言畫之意謂意欲奇幻筆率所顯最為平匀佈置則從
意外立局陳密紜横不以規矩準繩敷寸若非人間多常
可剪之處應可擬作奇幻敷韵秀筆長共細用力筋勒
用墨凫漯詞之娘娉如迎風揚柳豐姿如秋水笑蓉斯為海之
又云意领鋒老淋漓雄厚清逸而作畫亦須光之意也
丁亥於冬江㶁履生寫於京城之安馨園

弄影俱宜水飄香不辭風霓裳承舞態
長在月明中明皇甫芳題畫履生

冰姿玉質本天真　幻化形來體綠春　可是道人嫌太潔　終教素服染緇塵

明屠隆論畫之似與不似言畫趙昌意在似徐熙意在不似非過於畫者不能以似

不似筆其高遠蓋右似者太史公之於文杜陵老子之詩也戊子江聲履生寫

冰姿玉質本天真　66cm×44cm　2008年

赣江去国数千里曾对梅花惊故人今日归来方图卷一枝寒玉更

精神朋注广洋题梅花成于春月江州展生写於京城寅彩巢圃

古人論畫梅竹之古澹韻幽必真人性兼胡同道可屬之筆
之於隂不外書之體文之隂此四四苦工始得梅隂甚多厚
宋元人渴筆為逸固少其古檏之動老幹风鐵陳花敢
此视之如古偃人來自世外瑝賔之气赞八展生文記

赣江去国数千里　66m × 44cm　2008年

小橋流水梅花莊花雖花落鶯噤曾斷膓満帘殘英重見畫醉来栖

憶舊時香丁亥初秋江洲履生寫元張庸題落梅圖詩

小桥流水梅花庄　66cm×44cm　2007年

画东坡品古亦稀高人每筑无尘诗淡夫拈笔平信意岂群
盘礴凝深思 丁亥夏月江浒履生写于京师之安馨园

画家妙品古亦稀 66cm×44cm 2007年

乡人古识古梅树枝随瘦孥似百年评时雷生宣处前僻远李道花石船昔隋窦唐寻故摘石接峻峨白沙白陵阳慈竹乐不移根节相挟俱远容此树几在乡道间眉花食实真是闲人言多难故专寿我斋墙随兹性娱草盖高人世师农为商贩诗联对源眉永士陈多读书早晚春雷化乾迟元岁集随康园老梅图丁亥吾月四九日江湖履生高

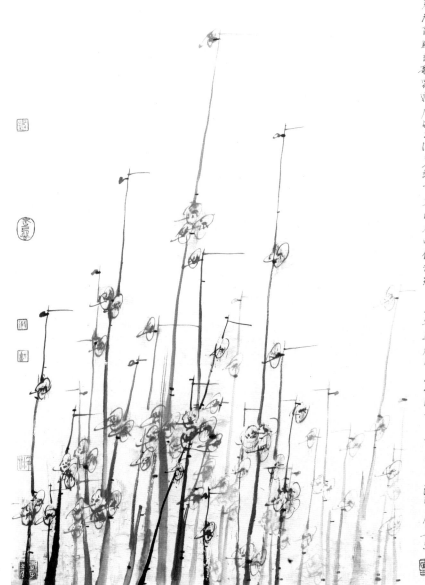

乡人古识古梅树
136cm × 66cm 2007年

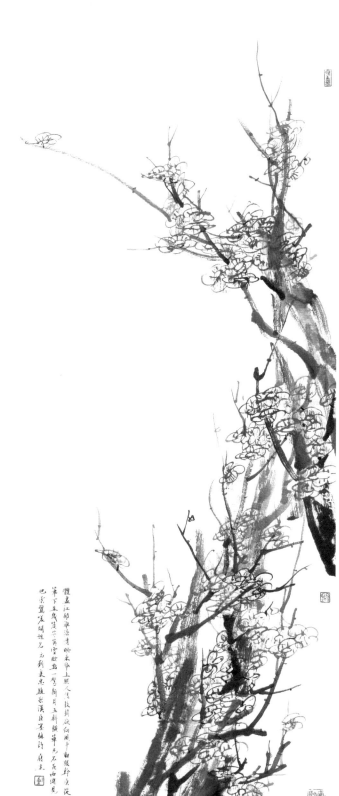

朔风撼坡处士庐

138cm × 69cm　2003 年

维山之麓水之邨梅花有夢撩清魂孤芳迴廠自雪胶苦節直破黃霾昏群心愛梅如愛蓮
現偏每遇君子圖夢澤寒光落空翠亮陵野色含春溫南坡屈盤海月照東林炤林朝陽燉
未報王獻遺竹師且延謝客歌松門天規為爐蘭松殘嘻喘玄造渾斷言還觚觚實蕩尚鼎莫
遺擸落懸芳尊瀨廥道南擢花卷詩 丙戌江州履生窩於京城安馨園

维山之落水之春 69cm × 46cm 2006年

瑤臺夕承月玉砌曉凝霜花映含
章發枝橫禁籞長春風似相識
偏惜壽陽妝明僧今遠題畫梅
古人云造生物無所私為造化賦其
氣萬物來其栽吾做象物意所
至卻氣所發筆所觸卻栽所承
枝能幻於無可能形於有葦若經
莒椿瀠則無一咋團擬而就生氣
生機全無覓處長 江洲履生

晓凝霜花映含章　66cm×44cm　2007年

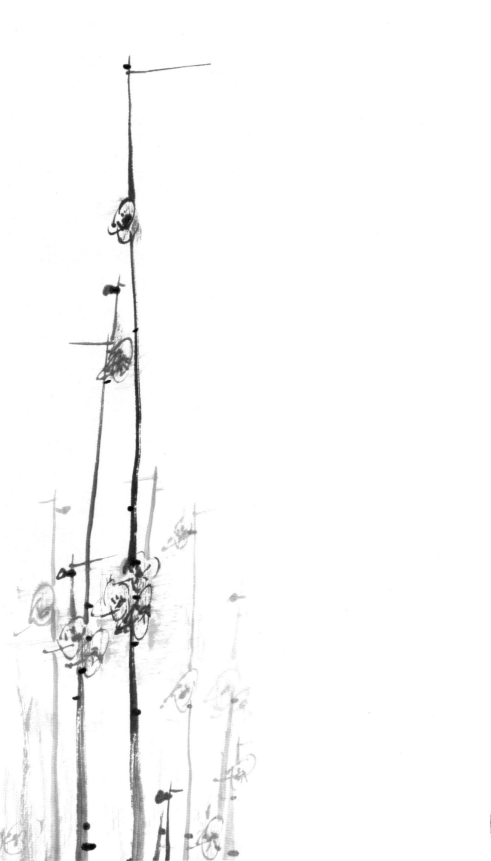

一枝流落到江南　66cm×44cm　2007年

上皇朝罹酒肆酺寫出梅花蕊廚舍惆悵泫宿春去後一枝流落到江南明啤遇題畫梅江洲履生寫

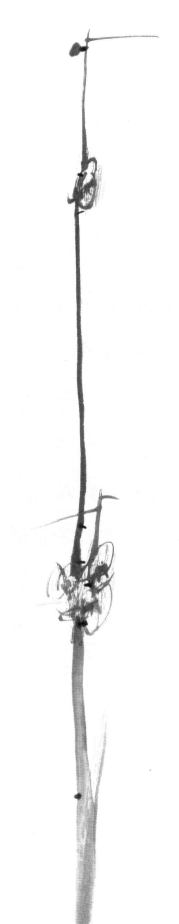

月落参横兴已空　66cm×44cm　2007年

月落参横兴已空，鉴湖诗废捣莲蓬。消磨不尽惟豪气，犹有梅花墨中朋。陵庵题王元章墨梅诗丁亥夏月余于广州展梅花回京，缘览这中旧梅花故作以以补心中之缺。江州履生于安馨园写研

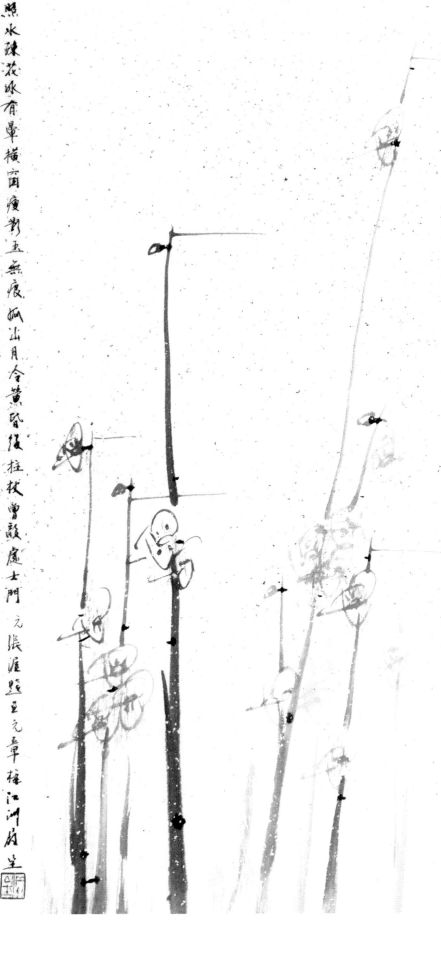

照水疏花冰有晕　66cm×44cm　2007年

照水疏花冰有晕横窗瘦影玉无度孤山月令叢昏暝挂枝曾救处士门　元张渥题王元章梅江河履生

人不厌拙只贵神清景不嫌奇必求境实此为笪重光语京口笪侍御入都玉石谷遂之维舟江浒尊酒论剑讨论六法石谷指隔岸秋林曰此穿羡陈蕃舟碧掩映天然图画也师为侍御写之星展南田亦至题诗八章侍御為文记之一时传为佳话画微徽缩云峰际昇平海内豊稳士大夫得以优润风雅蓺花绽笔丁亥履生写記

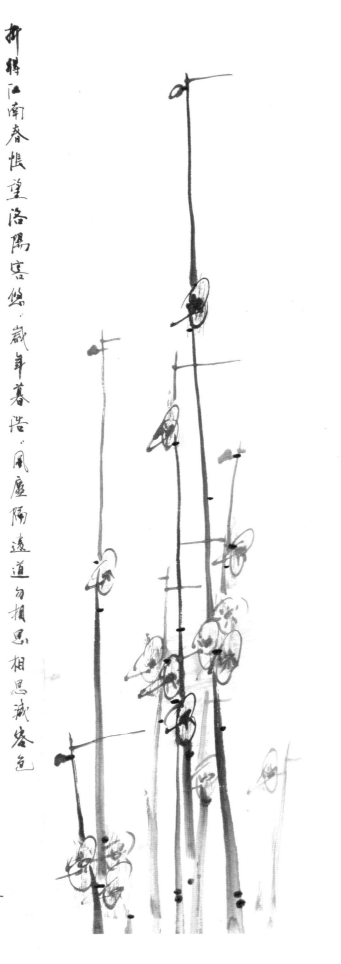

折将江南春怅望 洛阳客似 岁年蕃浩 风尘隔远道匆相思 相思藏容色 明情悠远题画梅 西萼枝亚猶有相思 江南遥寄 自成風流 丁亥夏月研瓦秋甫题 江州履生

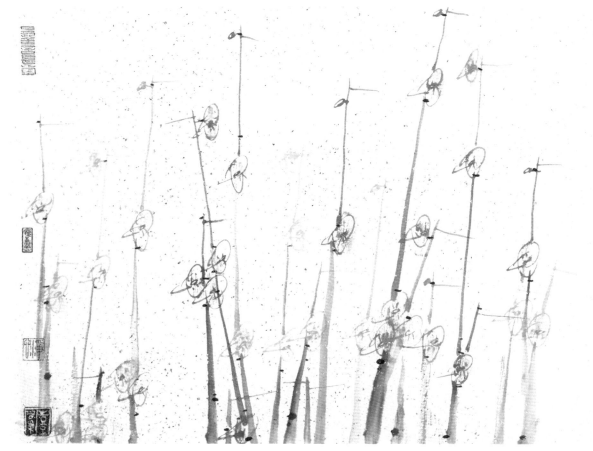

竹裏梅花淡泊香　44cm × 66cm　2007 年

竹裏梅花澹泊香嘆息泥水斷人腸春風夜月無蹤跡化鶴誰教返故鄉倪雲林題柯丹丘畫　丁亥春月江洲展生臨於京城妻馨園

非种疎篱古岸头谁逢醉眼倍增……
江南万解愁 梅花屡见笔如神 ……
岂画友戊寅秋见此三人 京 ……之画 江洲履生

用笔之法在乎心使腕运要圆中带……
柔能收能放不为筆使是筆须用……
中锋锋者筆尖之锋芒能用筆……
锋则落筆圆筆不板否则统用筆……
根或画或备筆以扁筆取胜便是妄……
生主角者人云用筆三病板刻结也……
板者疑弱筆凝全赖物状扁平……
不能圆浑别者连筆中凝心手相戾……
勾画之除妄生主角触者发行不行……
当藏不藏与物凝藏不得流畅唐宋……
言此为千古不易之法也
丁亥春月江洲履生写於京城

谁插疏篱古岸头　44cm × 66cm　2007 年

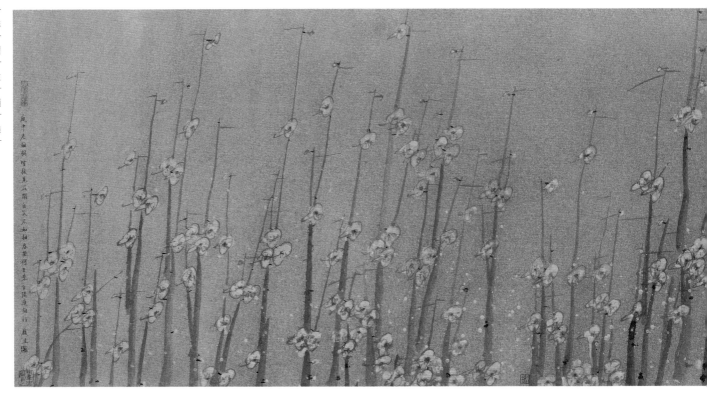

庭中老梅树，嗯数见花霜白久不如桃杏乱
何日 癸巳履生于行 履生写

一夜溪风敲短竹千树闹时蜜蜂衙闯怅然伸三昧字画春意浮动师
丁亥冬月四九寒月谨听外雪深尔寂中之梅居生记

仰置落，不要修饰，三意之大者也；平正疏散，直起直落，真按笔意之大者也；山傅刚与雅绝去僵硬
画意之大者也；安稳挺重暇阔，老成局意之大者也；写雁宇得洲逸之意写人物得悟通之意
写隐楼得说隐之意，写行旅结帆以光作闲旷山水，意以见物外闲旷之意。江河履生

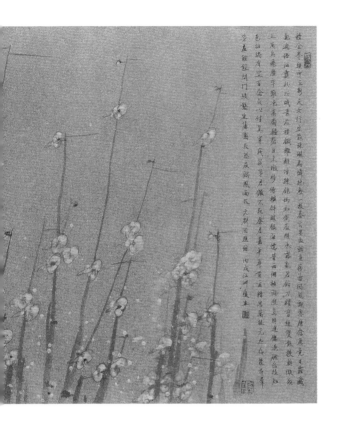

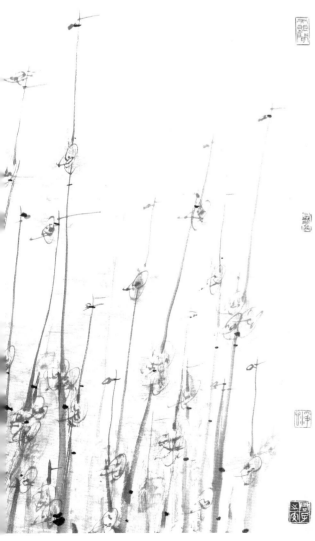

[上图]雪后见花开
180cm × 60cm　2006 年

[下图]一枝插向钗头见
136cm × 68cm　2007 年　明德大学藏

一種孤槐明月夜直飛清夢到汀洲

丁亥江浦履生寫於京師

来辭筆墨之妙者多喜作筆峰峭歷老樹飛泉或奕元以高人或學種以題目

是畫道之師以目總於塙世也畫之同奇以求寄奇来处明得古人之奇奇

筆奇細奇拾奇也

一种孤窗明月夜
136m × 68cm　2007 年

竹

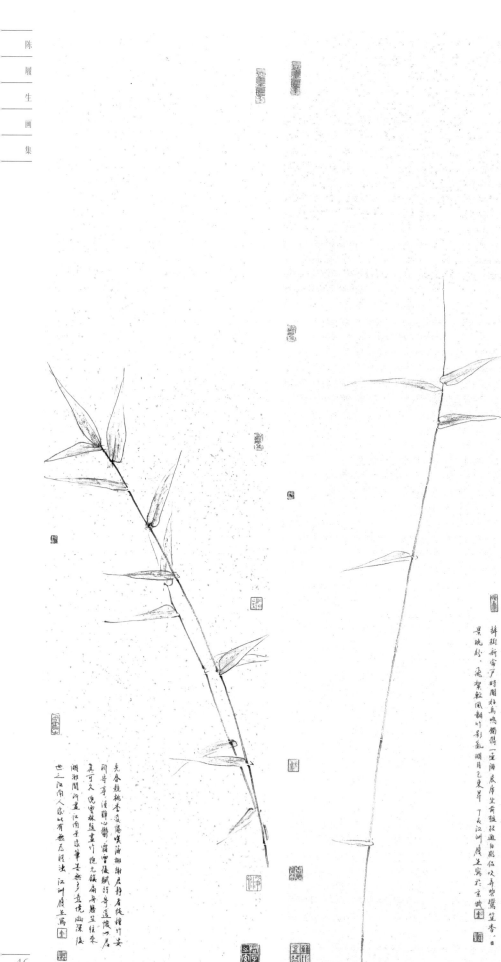

[左图]此君真可久
132cm × 33cm　2007 年

[右图]风翻竹影乱
132cm × 33cm　2007 年

[左图]翠竹密绿溪
132cm × 33cm　2007年
[右图]拂云又见影苍苍
132cm × 33cm　2007年

绿竹饱霜雪威寒無恙卷風至天然笑後愛夏陵農寒暑不侵移徳比相異松豈若桃李嫩奏花但丰草顧雪林题為竹前人曾畫竹惟葉最難老嫩须别隆陰宜参而茉一相知须更耕 丁亥江河履生

想来自髮三千丈戲寫清風五百竿辜有颖敗知此意時来几上弄晴寒 丁亥江河履生寫於京城

筆墨戲隨照抚而出一和天地靈氣而成而统一無隔礙納 蓁年四實百規天地間運化有天造漂游圖孔之大所谓漫會其故变知在天地以靈氣向生的個人以靈氣而成畫是以生的我前盖而畫之去我人言無限靈悟履生

此是不可一日無才數竿清有餘窗集風猜末硯滴濂湘一曲在吾鹰雅沱道人题此 江河履生

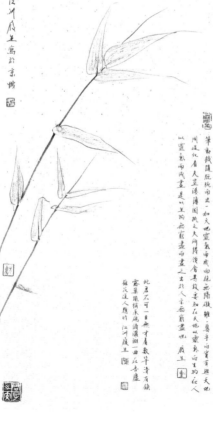

[左图]绿竹饱霜雪
132cm × 33cm　2007年
[右图]戏写清风五百竿
132cm × 33cm　2007年

子昂画竹不欲工脆指所至生秋闻古柔荠摇洛乞抛止有未蒸叶蕉昔全暗刀交辰铁大喷作两山石裂皴龙起陇真宁趣骨暗客捂江湖直吴舸之竹作非竹吴兴苣幸画如玉段琴落落兮江澄空谷月寻

秋屋广蒹题子昂笔竹 前人谕画竹 一枝一叶指贵於澹庆中时曾不侮真积万尺自信胷中真有成竹而後可以振笔直遂以遂其所则如 戊子暮春江州履生寓於京城

素节孤吾不可移珊瑚局珍玉为枝高空戴晚盾阂画仿绵清周月佰寓无物县飒竹 江州履生飒於京华园寓所

子昂画竹不欲工
132cm × 66cm　2008 年

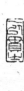

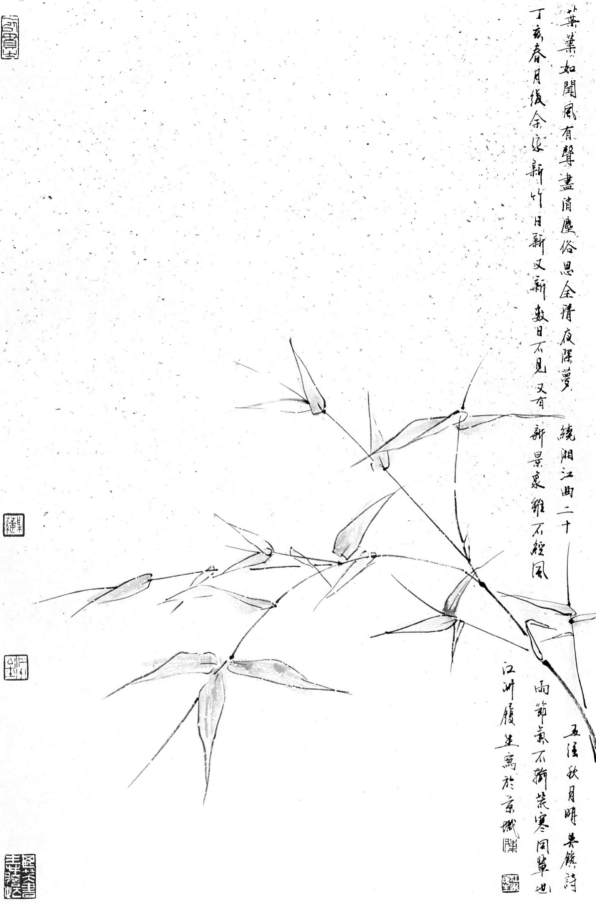

叶叶如闻风雨声　66cm × 44cm　2007年

叶叶如闻风有声尽消廛俗思余情夜探梦绕湘江曲二十

丁亥春月后余家新竹日新又新数日不见又有新景象雖不經風

五涯秋月明吴馆詩雨节气不辞荒寒同葷也

江州履生寫於京職陳

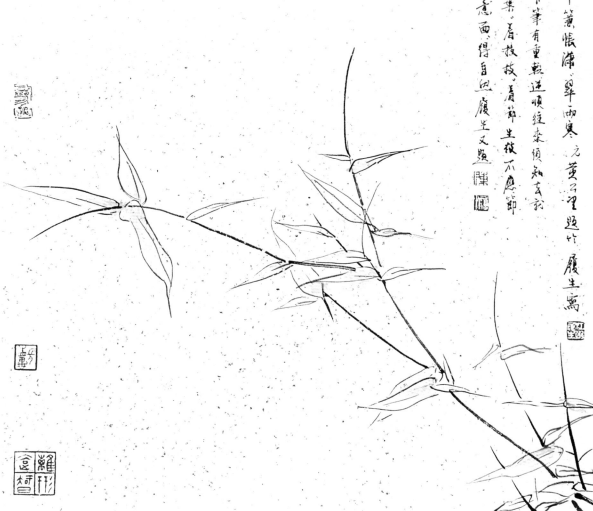

一片湘雪濕未乾春風吹下玉琅玕殘枝殘醉揮吟筆簫帳瀟瀟翠雨寒 光菫□望題竹 履生寫

前人言寫竹濡墨有深淺下筆有重輕逆順往來須知去我
濃澹相細便見篁拓必要葉看枝看節生發不應節
亂葉無所歸須筆有生意丙得自此履生又題 陳

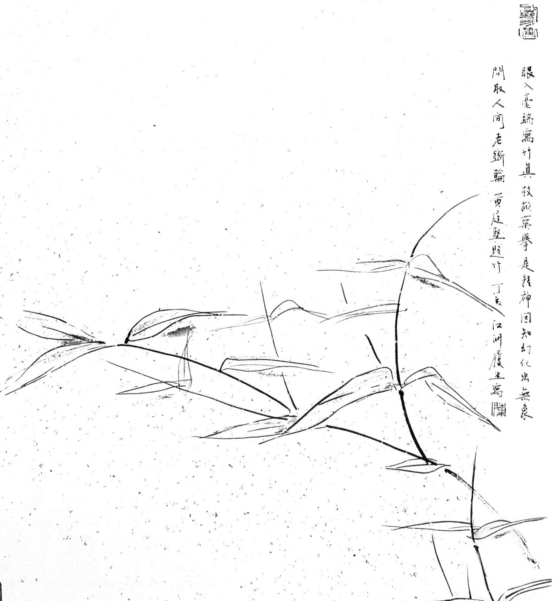

眼入毫端写竹真　66cm × 44cm　2007年

眼入毫端写竹真，枝散叶攀是指神，固知幻化出无象，问取人间老斲轮。西庭壁际竹，丁亥，江洲履生写。

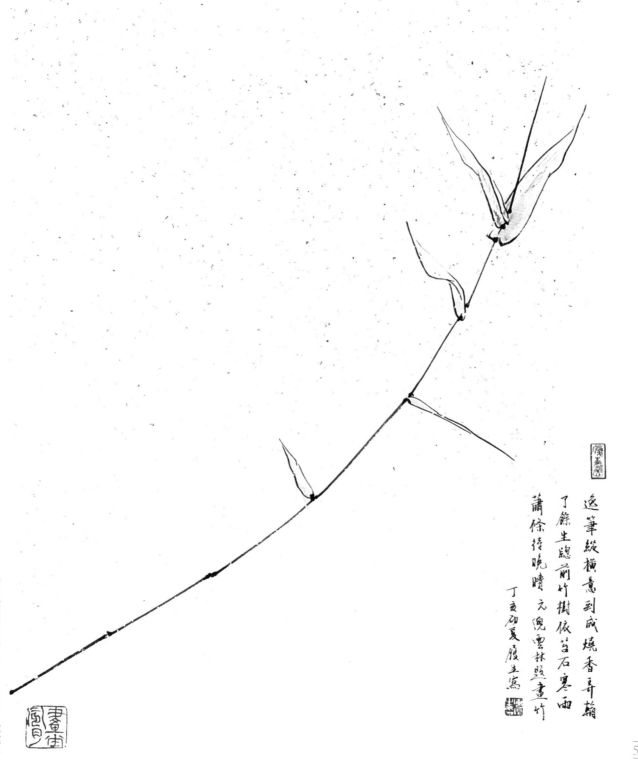

逸筆縱橫意到成燒香尋翰
丁餘生總前竹樹依苔石寒雨
蕭條待晚晴 元倪雲林題畫竹

丁亥初夏履生寫

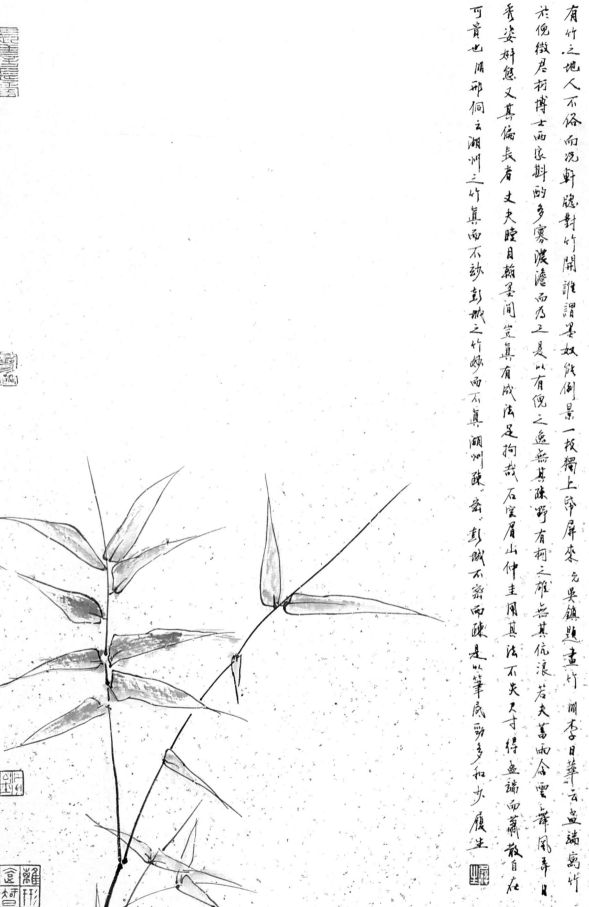

有竹之地人不俗而况轩腋对竹开谁谓墨奴能倒景一枝独上萧屏来 元吴镇题画竹湖李日华云盘礴寓竹
于倪迂微君柯博士西家斜韵多寒浓淡而为之是以有倪之逸无其疎野有柯之雄无其伉浪若夫萧萧含露舞风日
秀姿妍态又真偏长者 支夫瞠目翰墨间岂真有成法是拘哉石室眉山仲圭用其法不失尺寸得盘端而萧散自在
可贵也闲邪侗云湖州之竹真而不动彭城之竹妙而不真湖州疎密彭城不密而疎是以笔底劲多和头 履生

有竹之地人不俗 66cm×44cm 2007年

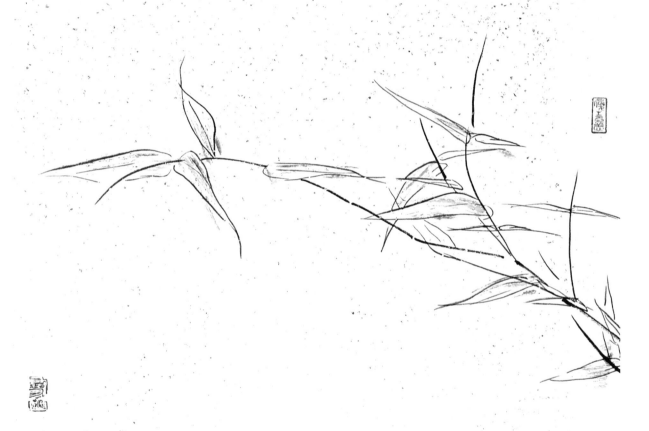

与可画竹时　66cm × 44cm　2007年

與可畫竹時胷中
有成竹經營似春
雨滋長坆中綠興
來雷出土萬箨起
崖谷君令似興可
神會久已孫吾觀
古管萬玉霸在心
豐時見電髮便可
寫世俗文章示技
爾詎可枝葉續寧
爲有先中未發後
擬木詞珠君張罷
妙理鈔觀蜀君従
閒輪扁竹用知聖讀
宋毘褵之題之與可
畫竹
丁亥初夏江洲履生
寫於京城

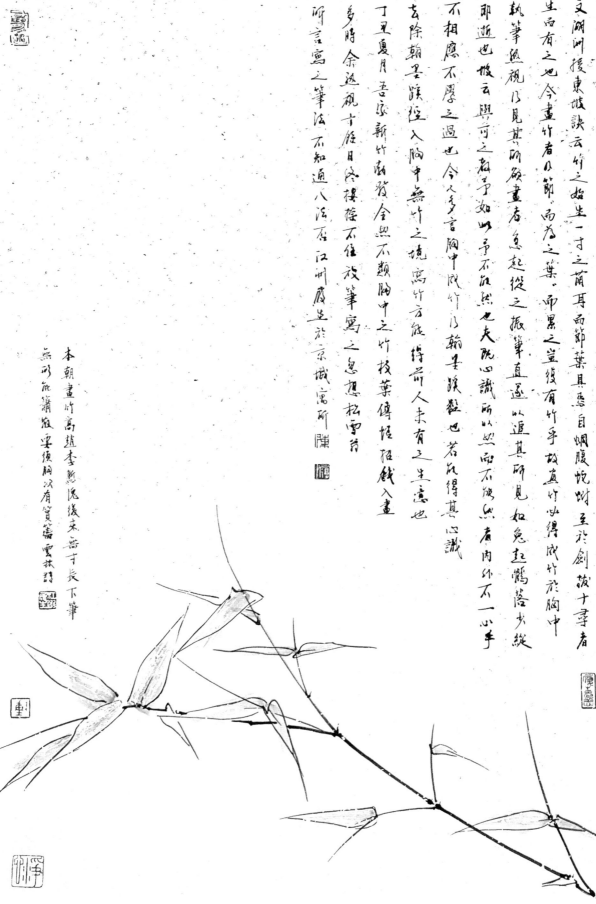

文湖州授東坡訣云竹之始生一寸之萌耳而節葉具焉自蜩腹蛇蚹至於劍拔十尋者

生而有之也今畫竹者乃節而為之葉而累之豈復有竹乎故畫竹必得成竹於胸中

執筆熟視以見其所欲畫者急起從之振筆直遂以追其所見如兔起鶻落步縱

即逝也坡云與可之教予如此予不能然也夫既心識所以然而不能然者內外不一心手

不相應不學之過也今人多言胸中成竹乃翰墨蹊徑盤也若夫氣韻心識

去除翰墨蹊徑入胸中無竹之境寫竹方能得前人未有之生意也

丁亥夏月吾家新竹新發全然不類胸中之竹枝葉傳恰招戲入畫

多時余逐視于條日終摄陰不住役筆寫之意想松雪荅

所言寫之筆法不知通八法居江州廑止於京城寫所陳

本朝畫竹高趙李斷逸後未嘗于長下筆

無可能簫箎要須胸次有篛篇雲林詩

本朝画竹高赵李　66cm×44cm　2007年

與可畫竹時見竹不見人豈獨不見人嗒然遺其身與竹化無窮獨自出清新莊周世無有誰如此凝神 丁亥江州履生寫

独自出清新　66cm×44cm　2007年

苍崖倚木云千尺 新筍穿林玉一雙

若列潇湘聽夜雨定知剪燭向西廂戊子江州履生書

文湖州没東坡畫竹訣云竹之始生一寸之萌耳而節葉具焉自蜩腹蛇蚹至於劍拔十尋者生而有之也今畫者乃節節而為之葉葉而累之豈復有竹乎故畫竹必先得成竹於胸中執筆熟視乃見其所畫者急起從之振筆直遂以追其所見如兔起鶻落少縱則逝矣故畫竹之法亦如此子由雖不能然而心識所以然而石既無從者内外不一心手不相應不學之過也八月主人記

苍崖倚木云千尺
132cm × 66cm　2008年

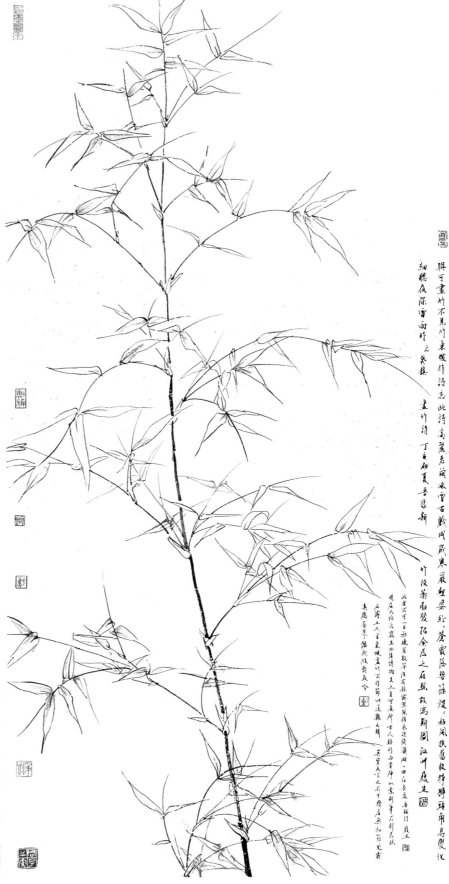

與可畫竹不見竹，東坡作詩志此詩高麗君蘭來宜古戲成藏寒嚴起妥絲，蒼霄落碧禪撫撥，枯風扶蕙枝釋頭角易陵化

細聽衣深窗雨時，元發鏡

畫竹詩 丁亥初夏吾復斯

竹枝葉初發招余屋之后然，故寫斯圖江可履生

此君不可一日無 152cm × 66cm 2007年

风声太液水微波　66cm × 66cm　2008 年

静半千论画空景要冷宜景要鬆冷而薄也冷而薄謂之寒有千叩萬
壑而似冷者静政也枯而閏清者貴濕而粗滿者賤從叡加閏易枯濕政瘦
雖閏非濕也此中之要歸於筆法既而厚而圆活自然得令得鬆也厥出

拂素寫晴牕辛亥五一更奮龍窗
與醒風雨遍湘江水于江州履生

拂素写晴窗　66cm × 66cm　2008 年

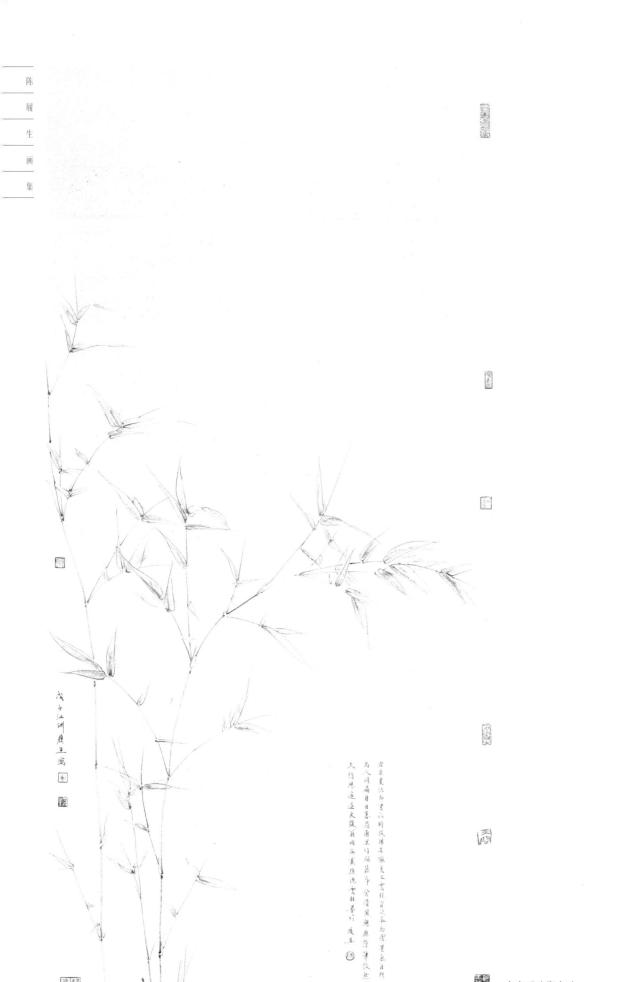

古来画法即书法
132cm × 66cm 2008 年

广平旧作梅花赋
132cm × 66cm　2008年

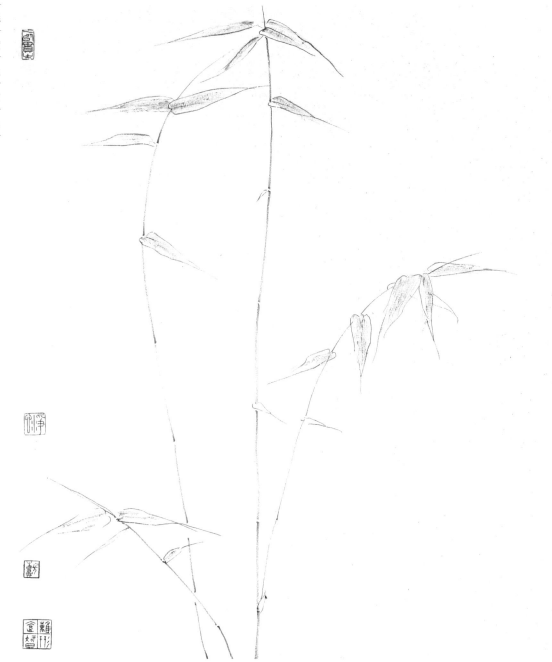

鸥鹆啼望水龙吟　66cm×66cm　2008年

鹏鹆啼望水龙吟，舟过湘江夜雨深，婧思隔帐无着处，卿将墨沼窝积隆，元贡撰之题竹诗

前人论画之笔法墨气卿复三者得则气韵生，此中笔法要古要健，墨气要厚要活，即要松要

奇而气韵要浑要雅，此乃龚半千所说也，戊子五月江洲履生写于京城安居园

戊子江洲履生寫於京城

為寫新梢十丈長空庭蔭月影蒼蒼王君胄次
冰霜潔剪燭誤詩蓆未典倪雲林題竹
前賢論畫山無定向水無定烟樹無定歧石無定
用凡稿皆無定利此寫竹亦如此 江洲履生記

为写新梢十丈长　66cm × 66cm　2008 年

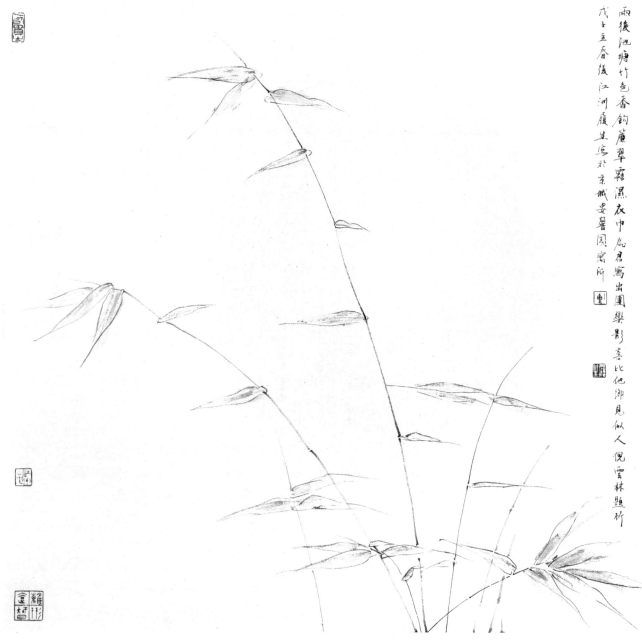

雨後池塘竹色香 鉤簾翠露濕衣巾 怱君寫出圍欄影 喜比佃鄉見似人 倪雲林題竹

戊子立春後 江州履生寫於京城安馨園寓所

雨后池堂竹色香　66cm × 66cm　2008 年

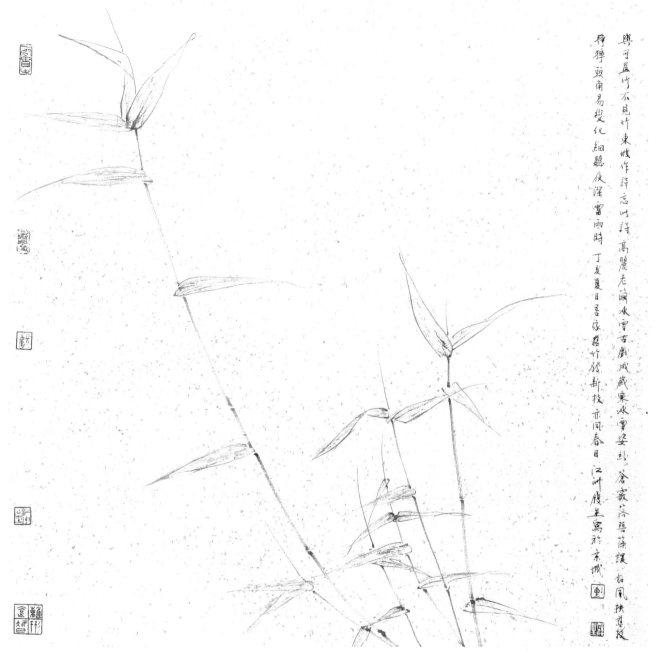

与可画竹不见竹　66cm × 66cm　2007年

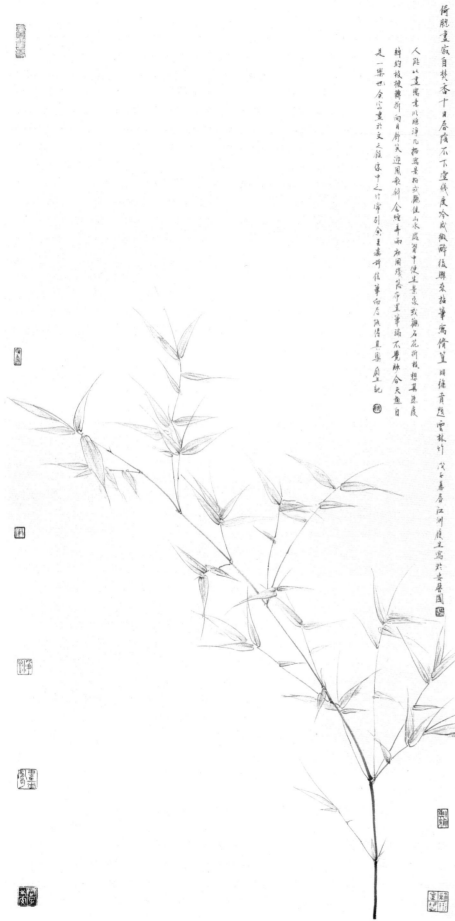

倚憩畫寂自焚香十日昏陵不下窒幾度冷成微醉後興來拈筆寫修篁朋徐貢題雲林竹 戊子暮春江河履生寫於妻廬圓

人能以畫寓畫以腥淨几栖寫景枸或臥從山水憩賀中便生景衷我謝名花折枝想其熟度
鮮約枝挺麝所向向月解突迎風穀剞金壇年雨而閱殘張而畫筆端不覺融合天遍日
是一樂也余窗畫於文之齋床中之竹帶引余至秦晤信筆而居跛得真專圓生記

倚窗昼寂自焚香
132cm × 66cm　2008 年

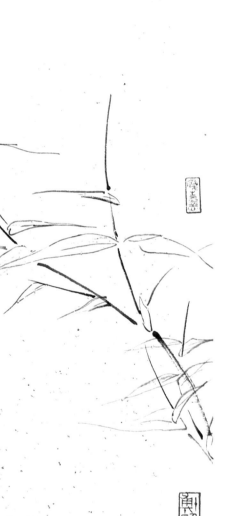

扁舟憶上浣花溪風西橫江萬竹低
石室歸來猶似水蛾眉相對醉如泥
春雷翻石�蛟龍起夕照穿林鳥雀棲
懷二老何年重會面為揮濃墨
寫凄迷元廣集題東坡畫竹
丁亥初夏江洲履生寫於京城

扁舟忆上浣花溪 66cm × 44cm 2007年

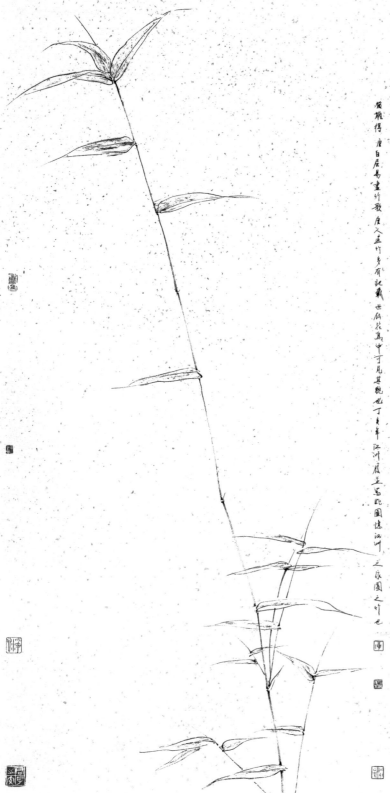

植物之中竹難寫古今難畫無似者蕭郎下筆獨逼真自書以來唯一人又竹草胸中蕭畫盈懷節逐人畫竹精天嬴畫蕭盈後陷葉動不根而生縱意生不筒而藏由筆成野塘水遠研師側義而義十五莖雜煩不失將枝您蕭胍盈得風雨情舉題畫得逸為不似畫低草靜觀致有拏而畫七莖勁而雄者下寺前人竹石上見東裳八莖後且寒雪遶湘妃廟寛雨中肩幽姿遠志尤人到典君相顧空長瀙蕭郎君可陪手顯眼承頭雪色目言便是起筆時從今以竹宿雁得廣日居易畫竹歌廣文五竹多有記載世似長為中可見其貌也丁亥草江洲履生寫此圖讀江洲之渌圂之竹也

从今此竹尤难得
132cm × 66cm 2007 年

赋诗何处极幽探 多在青山海岳谷 一片绿云庵接即 万竿烟雨大江南 郎无位追景作图 古人论画造化入 笔端笔端 拿造化 四月二十二日 求自然 之道 �ゝ得自然者 不用照搬 任老所至 任笔所至 如 戊子正月 江河履生写此题赋

赋诗何处极幽探

132cm × 66cm　2008 年

高人石上種琅玕林屋秋晴其荷綱石蓮軒戴為鳳管小脆留得一枝盾 元陳旅題竹 戊子正月新春江阿履生寫於京華

古人言畫十日一水五日一石蓋雲極其遷遲物生物無何施為造化體其氣為物象其藏而元

良得意詞立即素所發筆即機所東致數幻於無可能动然有聲也履生又記

野屋拓摅何處園千花屋海不咸荊竹枝鶺名春園題卧盾歸鴻水稻天邊雪林詩

雲林女家寓屋自建園林名清閣閒其畫名重江南人品中有無為清陶隱人陽元

仇高士中首限兜黃雲林寫竹晴雨風寧備出懸童蒼松雅秀各極其款壬

夫竹之代兔其畫山畫水文畫竹真清品也戊子五月履生記

高人石上种琅(玕)

132cm × 66cm　2008 年

空江秋雨又秋风疑煞山前路不通多少黄陵滩草恨尽情歌石竹枝中闲借麟河题竹诗画者以气韵为先气韵由笔墨而生或取圆润而雅壮或取顺快而流畅用笔不欲不

逸笔纵横意到便成煅者争辖了锦先题前竹榍像俗石寒雨满倚待晚晴倪云林题画竹云怅

自然者为学问之化境石榍者目熟之张基际者惠心为志手画心手无时无处不用其学大陵利呼峨宣化意言写竹潦倒横涂纵其河化段榎有青奈威竹也履生记

所至而笔法在法中往笔师至而法贵转至此删减加风行水面日照成文戊子正月江河履生写

空江秋雨又秋风
132cm × 66cm 2008年

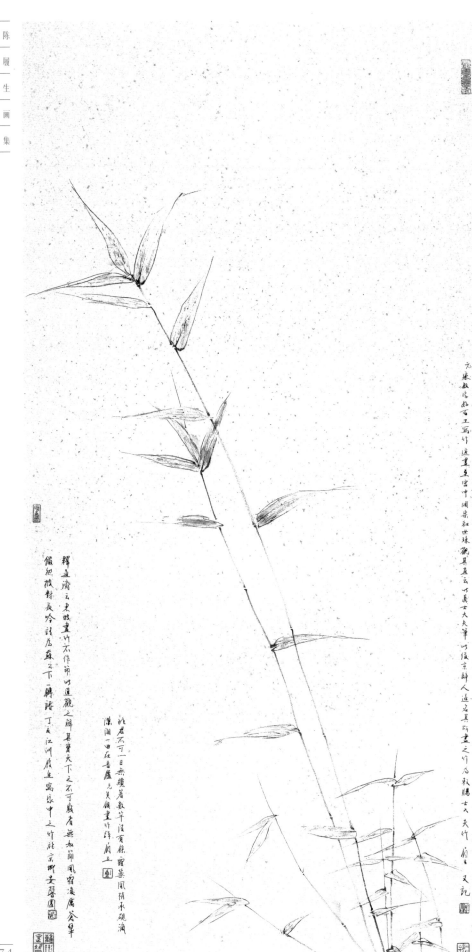

此君不可一日无
132cm × 66cm　2007年

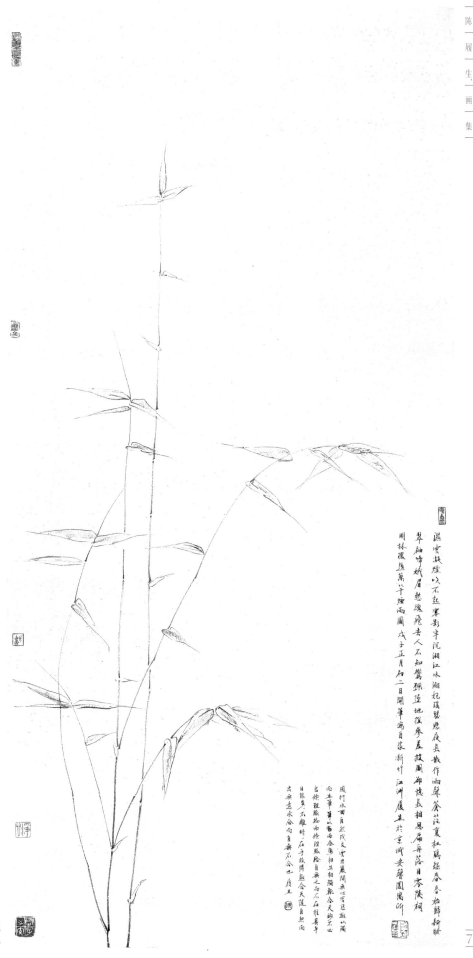

湿云凝烟吹不起
132cm × 66cm　2008年

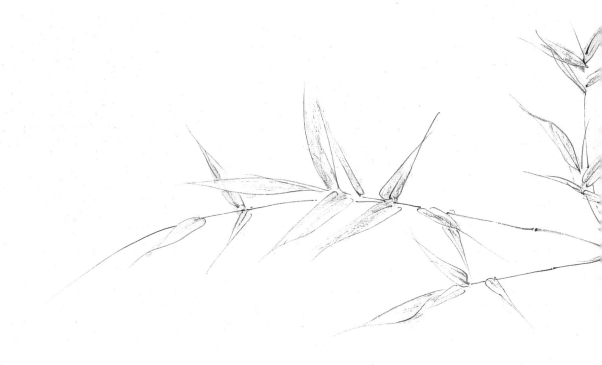

忆昔吴兴写竹枝　66cm × 132cm　2008 年

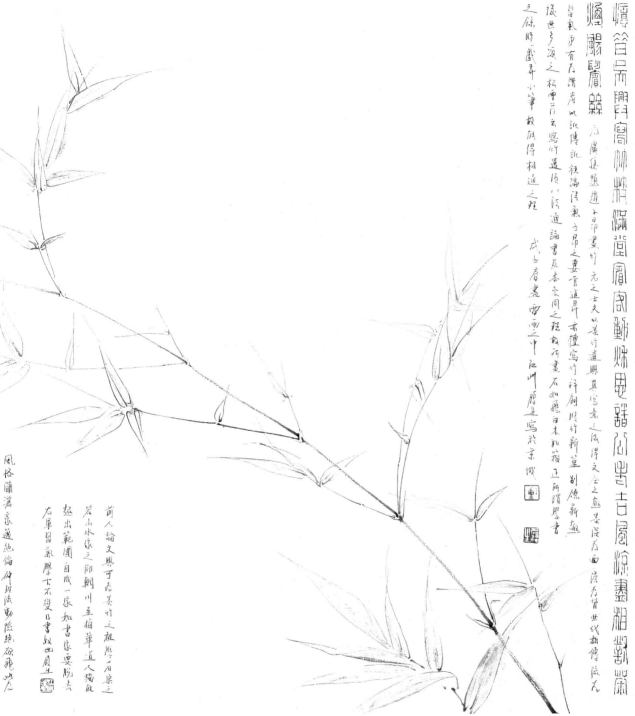

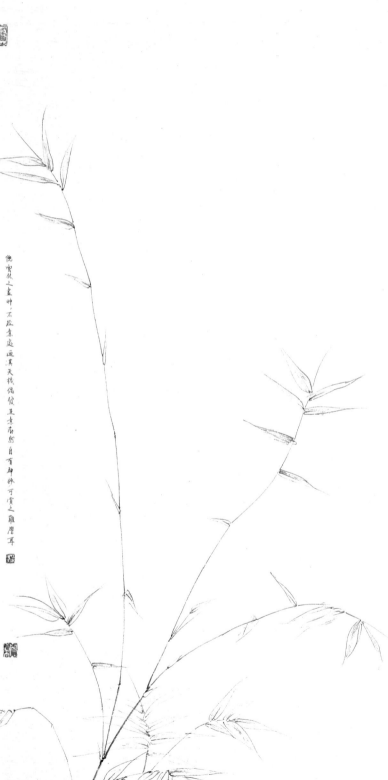

渭水秋声动万竿
132cm × 66cm　2008 年

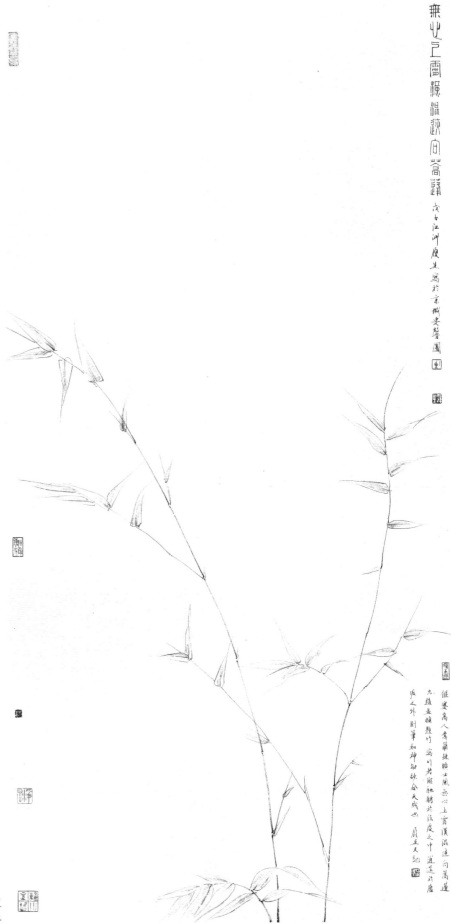

无心上霄汉

132cm × 66cm　2008年

79

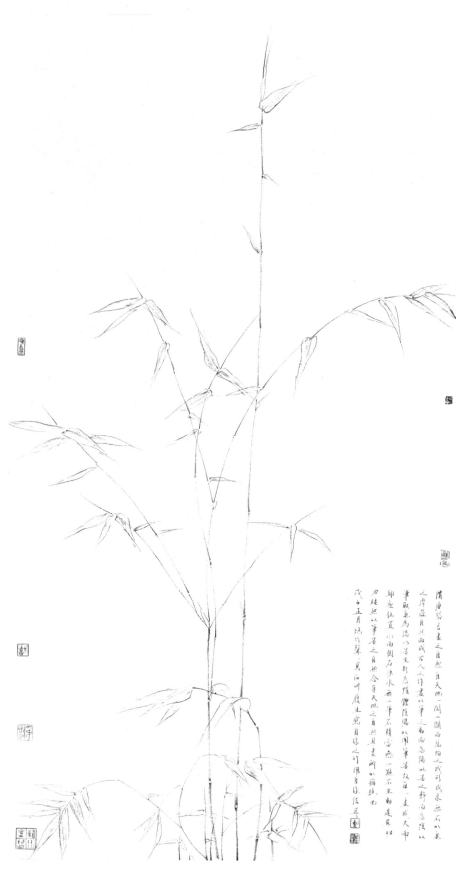

戊子写竹
132cm×66cm　2008年

山水

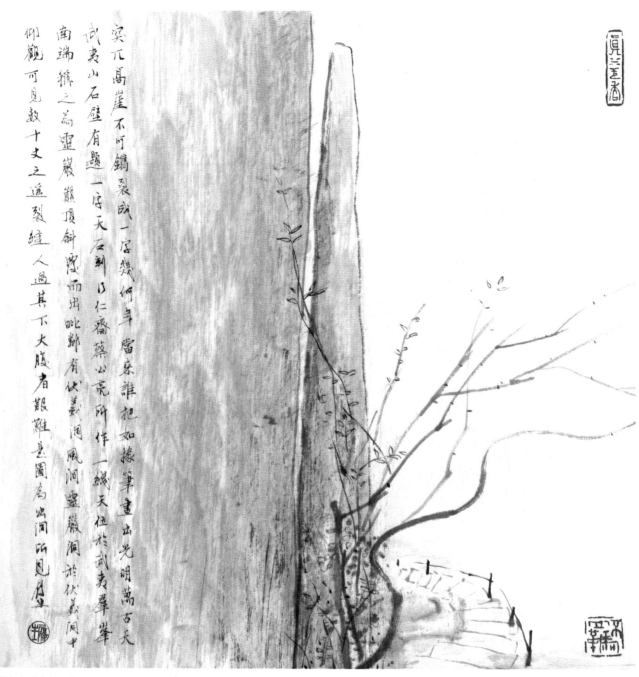

突兀高崖不可鑱裂成一字幾何年當桑誰把如椽筆畫出光明萬古天
武夷山石壁有題一字天石刻乃仁齋蔡公亮所作一綫天位於武夷羣峰
南端捫之為靈巖巔頂斜隙而出毗鄰有伏羲洞風洞靈巖洞於伏羲洞中
仰觀可見數十丈之遙裂縫人過其下大腹者艱難甚圖為此間所見履生

武夷山写生(之一)　40cm × 40cm　2003 年

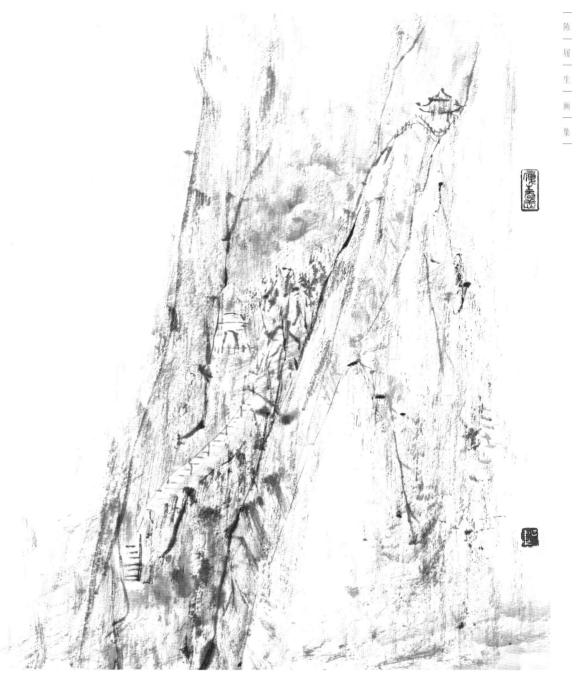

其神然古今阅者不绝癸未春余肴武夷之行画稿於胃中至夏日方写此履生

武夷山三景自然天成风光独特武夷画者不多此地秀中寓奇难状其貌亦难传

武夷山写生(之二)　40cm × 40cm　2003 年

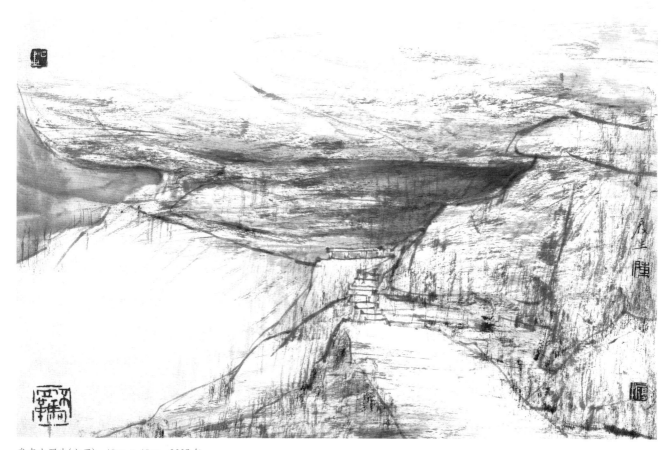

武夷山写生(之三)　40cm × 40cm　2003 年

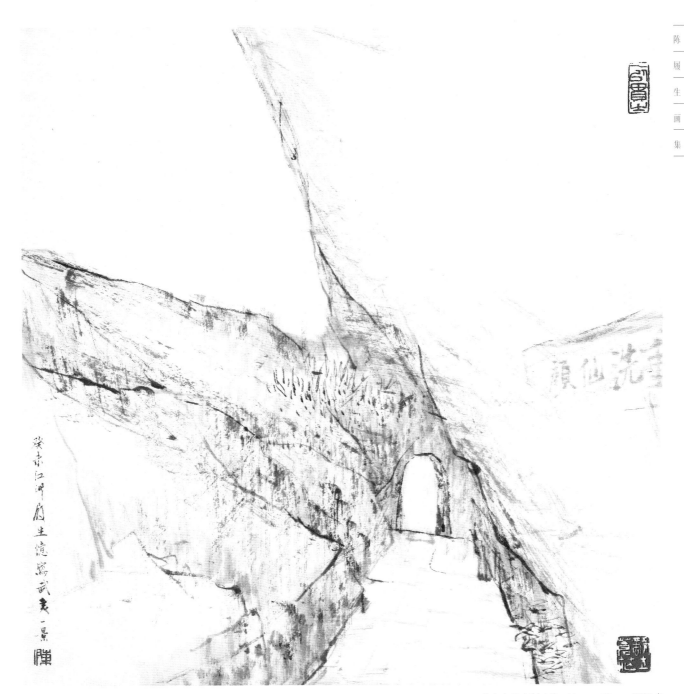

武夷山写生(之四) 40cm × 40cm 2003年

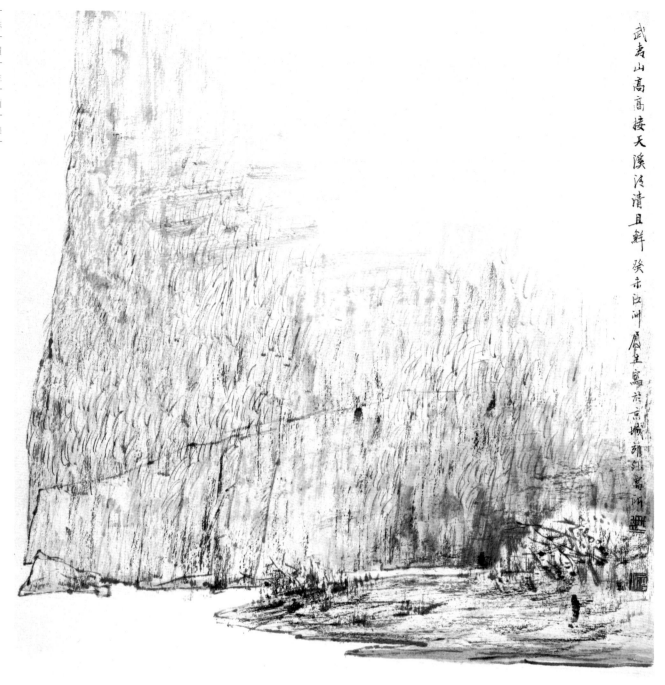

武夷山高亩接天溪汉清且鲜 癸未江河居生写於京城寓所

武夷山写生(之五)　40cm × 40cm　2003 年

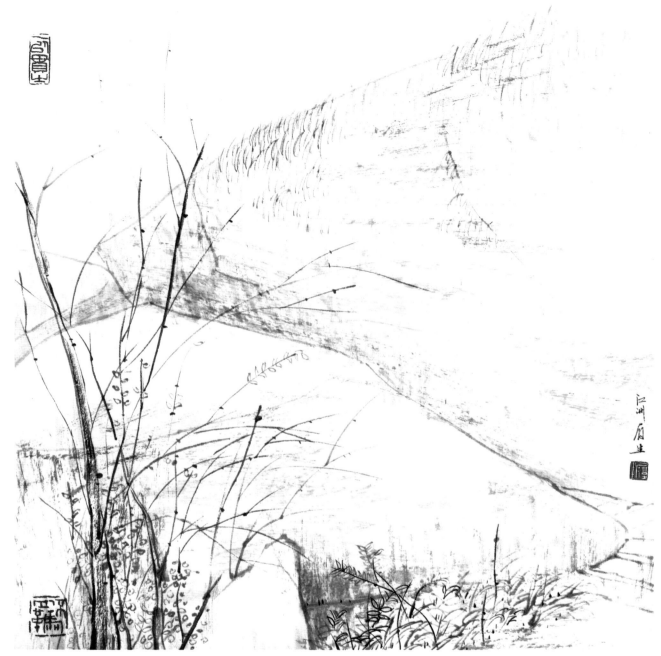

武夷山写生(之六)　40cm × 40cm　2003 年

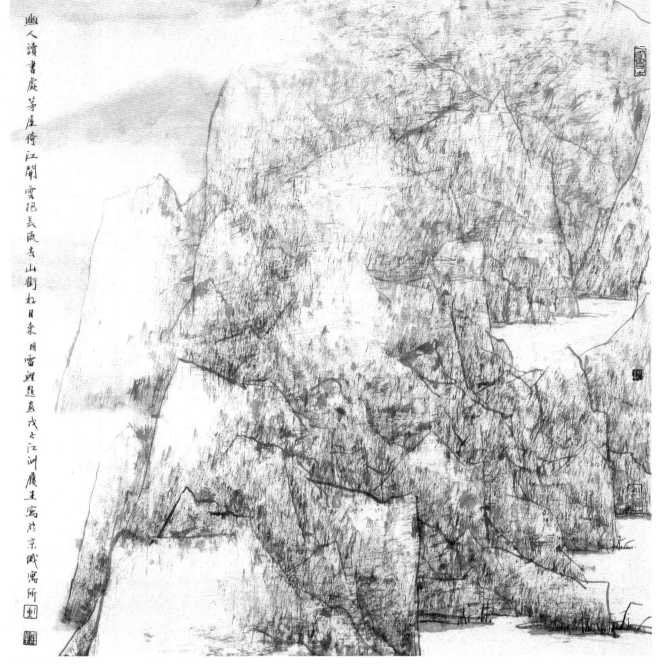

幽人读书处　66cm × 61cm　2008年

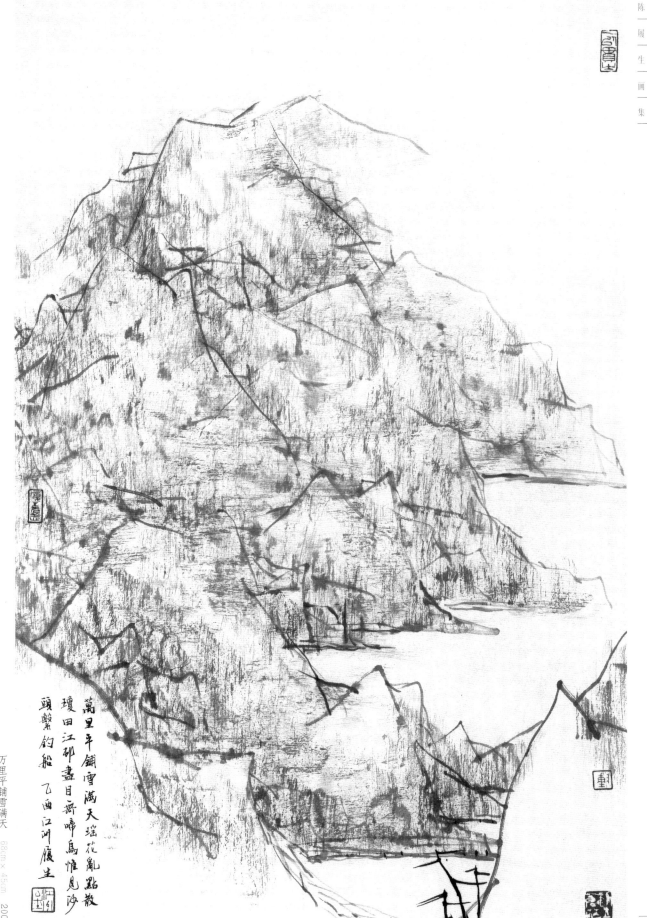

萬里平鋪雪滿天瑤花亂點散
瓊田江邨盡目辭嘶鳥惟見沙
頭繫釣船 乙酉 江邨 履生

万里平铺雪满天　68cm×45cm　2005年

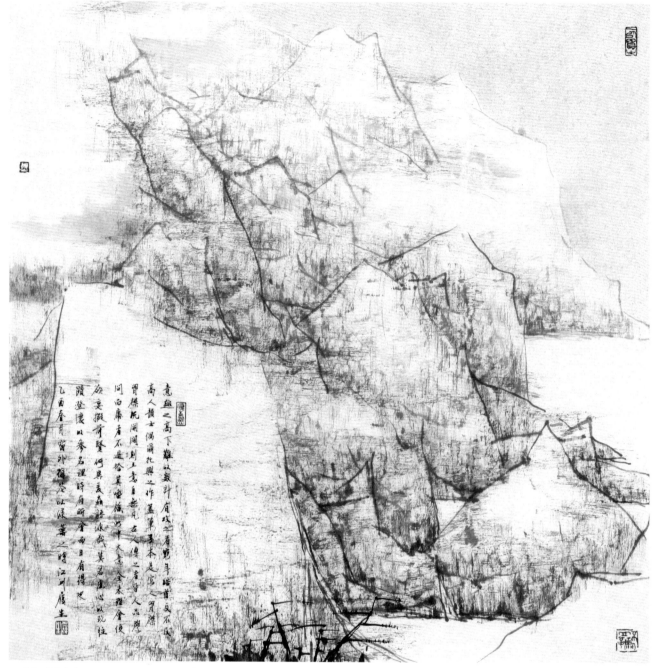

乙酉年写雪山之一　67cm × 61cm　2005 年

[右图]夜来积雪深晓觉

68cm × 45cm　2005 年

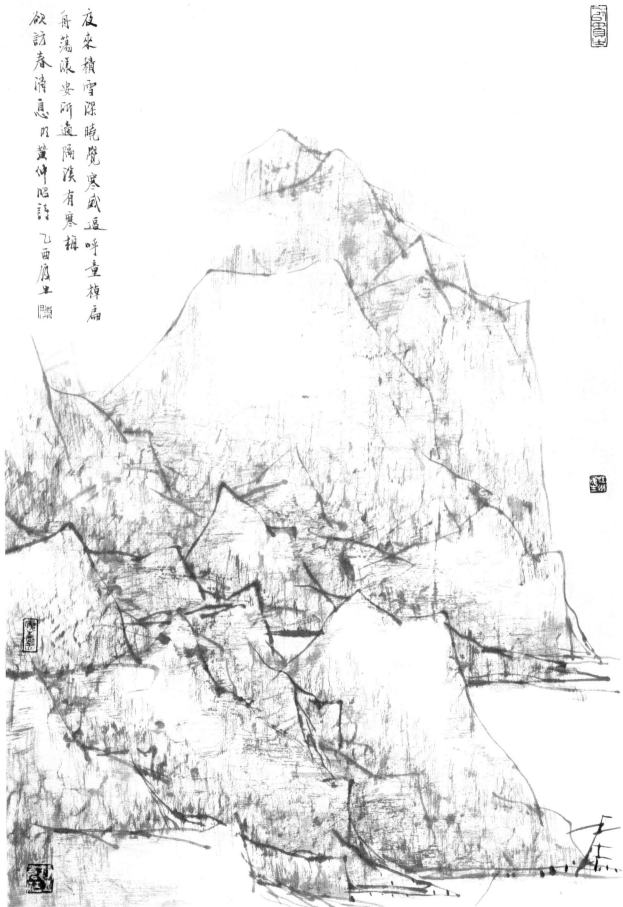

夜来积雪深晓览寒威逼呼童棹扁
舟荡漾安所适隔涧有寒梅
欲访春消息以黄仲昭诗
乙酉展生隔

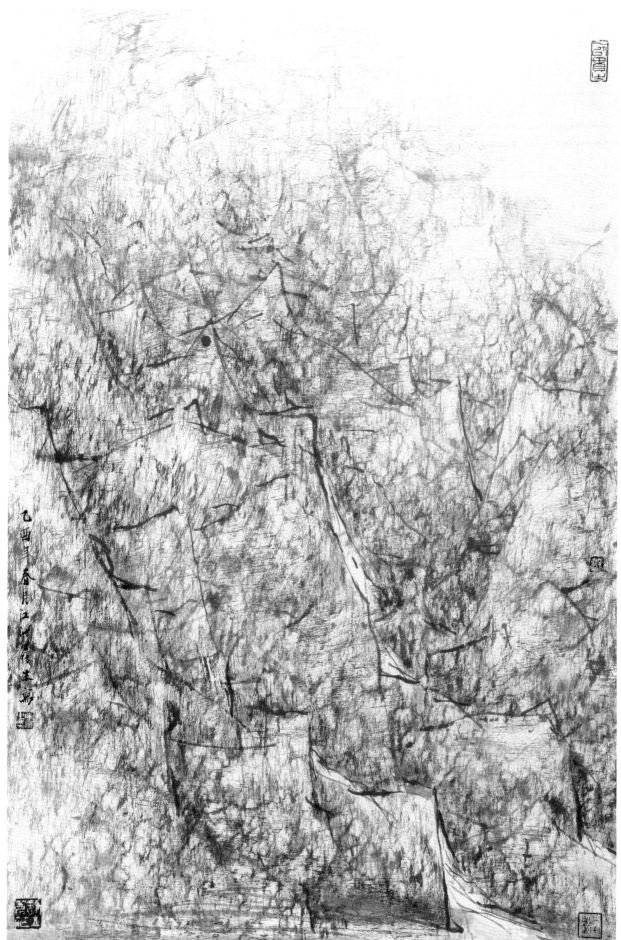

乙酉年写雪山之二 68cm×45cm 2005年

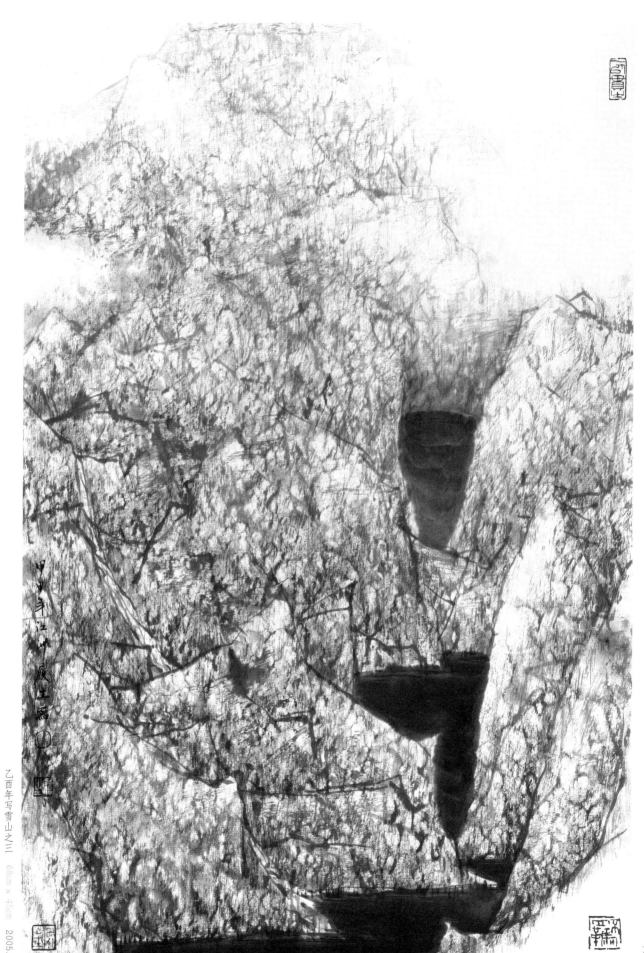

陈 履 生 画 集

乙酉年写雪山之三 68cm × 45cm 2005年

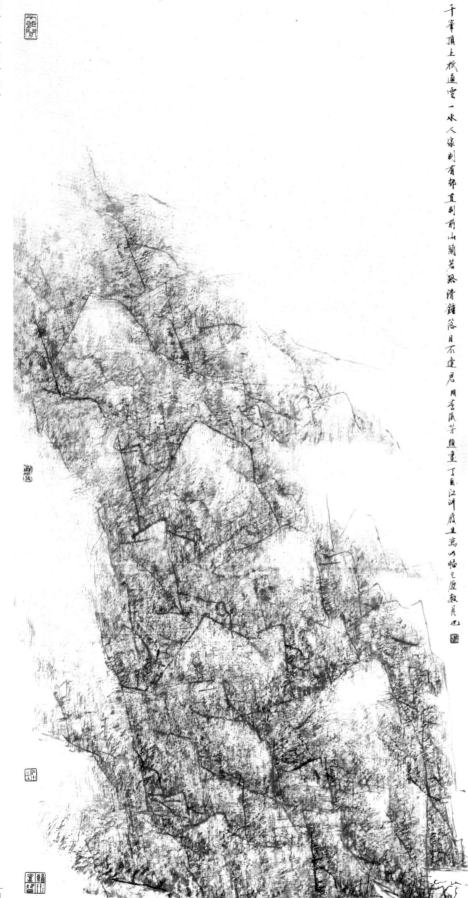

千峰顶上只通云

136cm × 63cm　2007 年

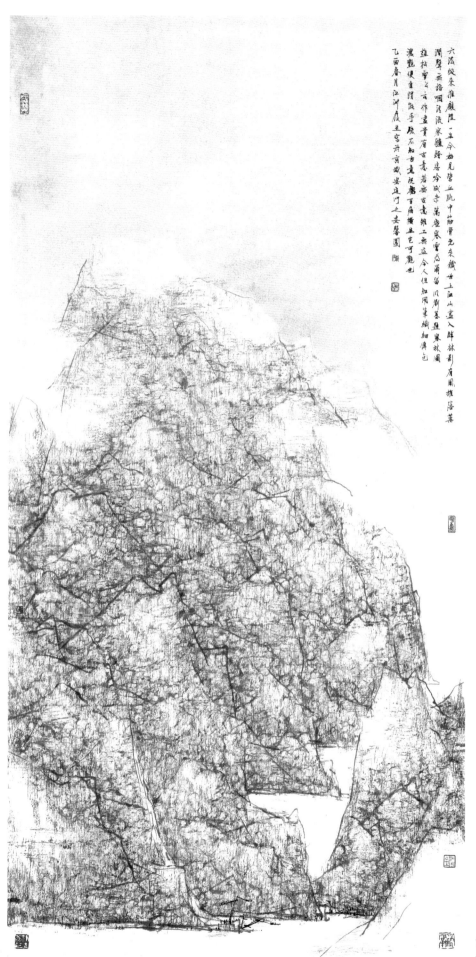

六法從来推顾陆 一至今相見營丘朌 中筋骨先来織世上江山壹入眸林部有風推落葉
潤聲無語洞庭流寒陸降塔今成赤蘅廈察雪為獨留仍剃暮題寒秋圖
雜松軍名亦作畫貴有古意若無古意縱工無益今人但知用筆織細傅包
濃艷便自謂能手殊石知古意既著百病橫生它可觀也
乙酉春月江河度立雪并高城堂庭门之委馨圖關

万壑寒雪为尔留
138cm × 64cm 2005 年

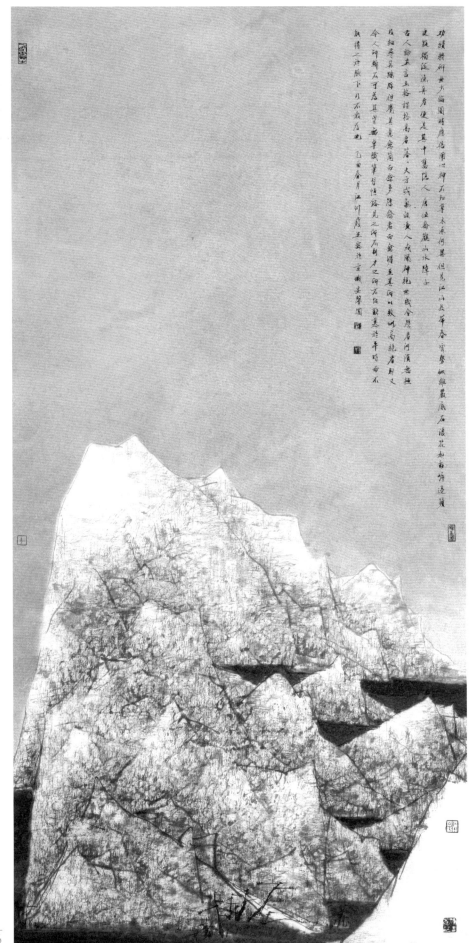

功绩精研世少伦
163cm × 68cm　2005 年